圖像力量大！
比文字更快、更強大的視覺語言

Thinking in Icons

原點
UN-BOOKS

美國視覺第一好手，教你做出手機時代的

好LOGO＋好圖標

（原書名：iPhone設計師，教你大玩圖像設計）

Thinking in Icons ©2017 Quarto Publishing Group USA Inc.

Text©2017 Quarto Publishing Group USA Inc. First Published in 2017 by Rockport Publishers, an imprint of The Quarto Group

作　　者	Felix Sockwell 菲利克斯・薩克威爾、Emily Potts 艾蜜莉・帕茲
譯　　者	馬寧、維西
校　　對	柯欣妤
封面設計	白日設計
內頁構成	詹淑娟
企劃執編	葛雅茜
行銷企劃	郭其彬、王綬晨、邱紹溢、蔡佳妘
總 編 輯	葛雅茜
發 行 人	蘇拾平

出　　版　　原點出版 Uni-Books
　　　　　　Facebook：Uni-Books 原點出版
　　　　　　Email：uni-books @andbooks.com.tw
　　　　　　台北市105松山區復興北路333號11樓之4
　　　　　　電話：（02）2718-2001　傳真：（02）2718-1258

發　　行　　大雁文化事業股份有限公司
　　　　　　台北市105松山區復興北路333號11樓之4
　　　　　　24小時傳真服務：（02）2718-1258
　　　　　　讀者服務信箱：Email: andbooks@andbooks.com.tw
　　　　　　劃撥帳號：19983379
　　　　　　戶名：大雁文化事業股份有限公司

初版一刷　　2020年6月
定　　價　　480元
ISBN　　　978-957-9072-69-4

大雁出版基地官網：www.andbooks.com.tw
Published in Complex Chinese Characters in 2020 by Uni-books, a division of And Publishing Ltd.

國家圖書館出版品預行編目(CIP)資料

美國視覺第一好手，教你做出手機時代的
好ＬＯＧＯ＋好圖標/菲利克斯・薩克威爾
（Felix Sockwell），艾蜜莉・帕茲（Emily
Potts）著；馬寧、維西譯. -- 初版. -- 臺北市
：原點出版：大雁文化發行, 2020.06
160面 ; 21.6*25.4公分
譯自 : Thinking in Icons
ISBN 978-957-9072-69-4(平裝)
1.設計

960　　　　　　　　　　　　109006522

美國視覺第一好手，教你做出手機時代的

好LOGO＋好圖標

Thinking in Icons

Designing and creating
effective visual symbols

Felix Sockwell
第一代iPhone介面圖標設計師
with Emily Potts

原點
UNI-BOOKS

個案圖標示意

 胎死腹中個案

 我的最愛

 回收升級版

 實驗性個案

Contents

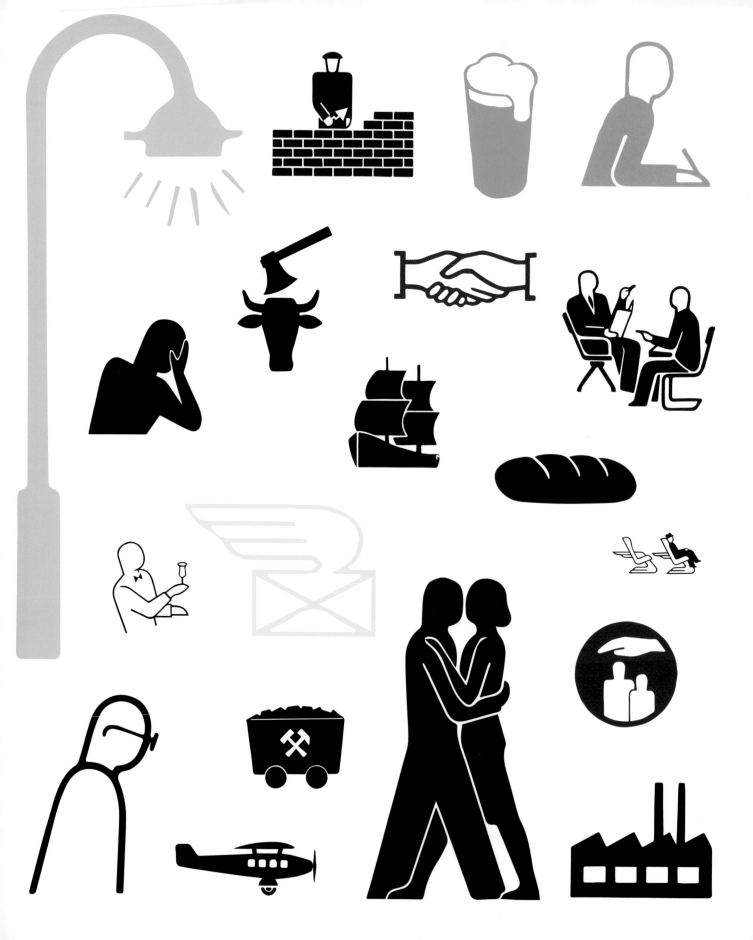

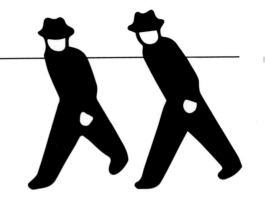

圖示設計的語言
The Language of Icons

史蒂芬・海勒 Steven Heller

人們用「喃喃自語」（speaking in tongues）來形容嘴裡隨機發出的缺少邏輯意義，卻又類似說話的聲音。寫作領域的對應說法是「自動書寫」（automatic writing），意思是有時詞句並不是被作者有意識地創作出來，而是直接躍然紙上。這些迷人的概念引人深思，儘管喃喃自語和自動書寫與這本書並沒有直接的關係，但仍然存在著一些值得注意的相似性。

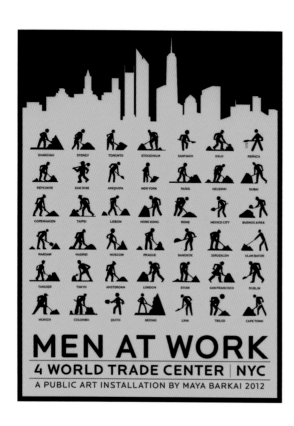

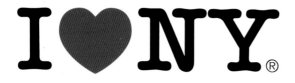

事實上,介紹這本書本身,是在試圖引導圖示設計師明白:具象的圖形描繪從古至今對語言學來說都是不可或缺的,通常也是更容易理解的。圖示不只是一種真實的全球化語言,也可以表達出印刷文本可能會丟失的微妙細節。牢記古訓:「一幅畫勝過千言萬語。」

寫字是起源於視覺體驗的。不論是史前岩洞裡的具象再現壁畫,還是古老的石刻木刻符號,有的會被賦予象徵意義,有的則用來代表發音屬性。我們很容易發現,圖示很久以前就已經被人們不同程度地用作代表各式各樣公開或私密的資訊。今天,一個畫著小孩帶球奔跑的黃色標牌,會比直接寫著「兒童活動區域」的文字標牌,更容易、簡單快速地被「閱讀」。

教授一門語言無法不使用圖片。況且,很多當代的書寫體系並不是按照字母順序去表達單詞的發音,而是依照象形或表意順序來代表物體和想法。當然,字母也可以透過設計,讓文字說話,完成口語表達,就像義大利未來主義者(Italian Futurists)使用擬聲(onomatopoeia)的方式,透過改變字母單字的尺寸、形狀、排列,用字體去類比發音。圖形設計起初多半是作為這些體系的混合產物出現。幾個世紀以來,圖形設計語言基本是一種文字和圖片的相互映襯,而在過去的30多年來,聲音和動態也變得不可或缺。也許下一個重大革新會是心電感應,但那就完全是另外一回事或一本書了。

在字體領域中,二十世紀出現了幾位字體設計先鋒,其中

的盧奇安‧伯恩哈德（Lucian Bernhard）和布萊伯利‧湯普森（Bradbury Thompson），試圖通過簡化拉丁字母表使英語學習更加容易。26個英文字母也許並不難記，但字母的大小寫混排一起，難免混亂。通過圖示的使用，更容易快速、精確地辨識象形及表意文字。

　　受到1980年代開始到現在的電腦資訊時代影響，我們使用更短語言的需求顯著增加了。表情符號（Emoji）非常好用，也是無法忽視的，這揭示出人們越來越依賴使用圖像來表達淺顯的思想和行為。但在更早些時候，當密爾頓‧格拉瑟（Milton Glaser）的「I♥NY」（我愛紐約）標誌發佈之前，許多人早已使用抽象的心形圖案來表達「我愛你」。這個圖形的流行和持久，源自於圖形本身難以置信的實用性和熟悉感。圖示是功能性的，但也可以人格化。就像字體，表達同樣的事可以用多種不同的風格，從而對讀者產生不同的影響。

　　這是一本把圖片當作文字來使用的書，而不是當作字體，每張圖都代替了部分文字和段落。每張圖片都在明確地表達它的本意。正像無襯線字體（Sans serif）和襯線字體（serif）對讀者的認知理解有著完全不同的影響，一個細線圖示和粗體圖示也有著截然不同的作用。每一種類型的圖示都是在與意識和潛意識中獨特的一個部分產生對話。因此在這種感知下，使用它們的設計師們，其實是在運用特定意義的圖示來講話。

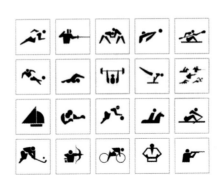

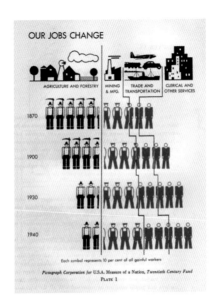

綜觀歷史，圖示是如何被使用的呢？
↖《工作人員》海報（Men at Work）瑪雅‧巴爾卡伊（Maya Barkai）2012

←我愛紐約logo 密爾頓‧格拉瑟（Milton Glaser）1977

↑↑東京奧運會 勝見勝（Katsumi Masaru）1964
↑《我們工作的變遷》奧圖‧紐拉特（Otto Neurath）1945
←資訊圖示符號 美國平面設計師協會（AIGA）成員1972：Thomas Geismar, Seymour Chwast, Rudolph de Harak, John Lees, Massimo Vignelli；設計師：Roger Cook and Don Shanosky

序 INTRODUCTION

什麼是圖示？對我來說，那意味著一切，真的：顏色、符號、圖表、表情符號、按鈕、logo商標、同位素（isotope）*或者視覺引路路標（wayfinding visual）——任何能夠代表想法或圖片的東西。圖示為醫療、交通、品牌傳遞資訊，它們能完成你讓它們做的任何事（反之亦然），圖示幫你找到廁所，辨認你最愛的品牌，或者引你踏上新的冒險旅途。這本書會通過形式與功能、藝術與科學揭示圖示的奧祕，並嘗試為我們與充滿短句式含糊溝通的未來隔閡建立起橋樑。

*化學中具有不同型態的同一種元素。

Newsweek

TIME

最近幾年，長句式溝通已經開始向短句式溝通讓步。相比於圖示（或表情符號）所能表達的實用簡寫，詞語正在失勢。想像一下，將來會有種新語言——和葡萄牙語、英語、西班牙語都不一樣，想像一場只用圖示進行的交談。

風格、應用、內容
Style, Application, Content

風格和內容需要圍繞應用產生作用，為的是使一個圖示有效地傳遞資訊。

對我來講，圖示是一種類似無襯線字體字母表的功能：圖示是一種快速凝練的，可以全球通用的表達。它們不會過分裝飾。它們也令人愉悅。表情符號（Emoji），這種最近流行的輸入形式，是眾多常見的感情和情緒縮寫。甚至我們的縮寫語言——LOL（Laughing out loud，大聲地笑），OMG（Oh my god! 我的天呀），LMAO（laugh my ass off，超級好笑）——也慢慢被圖示所取代。沒人有時間打字。誰知道呢？也許未來的鍵

可用性、功能、歷史
Usability, Function, History

歷史賦予了圖示可用性和功能。隨著時間的推移，意義產生演變，一個圖示如果不隨之演化，就會改變自身的感知和功能。

盤會包含流行的表情符號。

圖示，就像藝術，存在於你的認同裡。除了繪製圖示的創意過程，我們也考慮突顯新的用途——動畫、雕刻、標識和藝術——以及每條規律如何相互影響，使我們如何更好的理解

它們和我們自身。

我們時而談論談判和妥協的藝術，以及由於被忽視而忍受失望的藝術家。直到圖示不工作了，或者直到人們感到迷失、挫折、困惑的時候，他們才會思考圖示藝術。比如，道路圖示最理想的狀態就是完美融入風景的同時，能夠提示使用者往哪走，去做什麼。資訊要簡潔、直觀、跨越任何語言。

「直到人們感到挫折、困惑時，才會開始思考圖示藝術（the art of icons）。」

創作圖片的樂趣之一就是講故事，誘惑你的觀眾沉浸在未知感中，在熟悉的事物周邊玩花樣。偉大的品牌都在講故事，這就是為什麼我們能與品牌建立聯繫，並成為忠實的追隨者。

不同品牌，彼此間不能像圖示那樣既有聯繫又相互獨立。想想你平時看到的那些品牌，定義品牌的元素是商標。許多商標多年以來已經變成了圖示。比如紅十字會、蘋果公司、NBC、女童子軍、花花公子和星巴克。在這本書中，我們會看到我設計的幾款品牌類圖示。

我對圖示設計藝術的情感早在大學時期就出現了。我被委託去設計一個鼓勵戲迷購買學校戲劇季票的海報。我當時不知道自己在幹嘛，只是隱約覺得處理空間和圖像這種事情讓我感覺親切。劇院從來沒雇用過設計師，他們所有的宣傳素材就是一張8.5×11英寸（21.5×28cm）的紙，對折一半，上面列有節目清單和訂閱表格。

到學期結束時，我的N字折海報（兼作郵件文宣和表演手冊的作用）已經加印了四次，劇院的觀眾人數也從四成增加到滿座。如果這還不夠的話，有一天，當我在當地一家餐館吃漢堡的時候，一位服務員──透過一位廚師的引薦──走近了我的桌子。

她問：「你是那張充滿圖示的彩色海報設計師嗎？」我當時措手不及，「是的。」我回答。她説：「我想告訴你這張海報對我有多重要。我父母因此來到滿座的劇院看我演出，而且我可能就快去紐約了！」。我不知道該説些什麼，她牽起我的手，走近了，緩緩地一抹微笑，爬上了她盈眶的注視中，「你改變了我的生活，謝謝你。」

在這些頁面中，90％秀出來的都是實際發想過程中未被採用的作品。有些也成為新風格的探索草稿，樂觀中帶著幾分滑稽。在我25年的從業生涯裡，我和向量圖示一起經歷了各種高潮和低谷。如果能道出箇中滋味如何，你大概就不會想去上藝術設計學校了。

「**互動圖示應該非常簡單，
以至於對用戶來說是隱形的。**」

互動圖示設計
Interactive

互動設計的問題，大多數標準解決方案都建立在已有的符號詞典裡。例如，購物車通常表示購買功能，一些零售商可能使用美元符號。當然如果是國際企業，用美元符號就不合適。設計圖示時需要考慮很多因素，因此通常需要團隊人員和測試，來確保為預期目的而構建正確的視覺語言。人們匆忙地使用電子設備來獲取資訊，因此保持圖示簡潔（通常是單色的）會讓視覺溝通更順暢。圖示應該非常簡單易懂，看到後不會產生任何關於設計的想法，這樣效果才能得到保證。為了美感，故意「設計」或刻意「有趣」的圖示從長遠來看容易過時。互動式圖示就是要讓使用者盡可能在最短時間內從A點到B點，完全不必費力思考他們看到的是什麼。

New York Times《紐約時報》iPhone版app圖示

用一套聰明的圖示系統，為新聞業領導者開拓新疆域

客戶
《紐約時報》
New York Times

藝術總監
卡洛琳‧圖蒂諾
Carolyn Tutino
霍伊‧威恩
Khoi Vinh

2007年第一代iPhone推出不久後，紐約時報藝術總監霍伊‧威恩和卡洛琳‧圖蒂諾委託我為全新《紐約時報》app的所有頁面設計圖示。紐約時報的app是第一代的媒體類app，所以在當時對我來說也是全新的領域。這些圖示的設計意圖，比起本書中其他圖示系統要更加隱形和低調。我預期的效果就是，當你閱讀到了圖示時，就看到了資訊本身，而不是造形藝術。當你需要連結到某個頁面時，點擊這些圖示，就能立刻到達。

針對這個項目的一些規則：

- 每種類別單一圖形
- 沒有漸層（有別於《時代週刊》）
- 對全球語種使用者都簡單可用
- 均衡統一的圖形處理手法（包括統一方塊、圓、三角的搭配）
- 快速讀懂

最能啟發我、令我著迷的是，人們如何對圖像做取捨，如何傾向擷取某個特定圖像而非另一個。以鬱金香圖示為例：13年前，在iPhone誕生以前，鬱金香圖示曾被廣泛使用在佳能相機和其他類似設備上，意思是照片，或者更確切地說，表達靜止的生命體。我起初為「訃聞報導」版設計了一個墓碑圖示，但客戶覺得太消極了，沒有人願意被這圖示提醒回想起他那死去的叔叔。諷刺的是，他們最後決定使用鬱金香圖示。不允許用骷髏來代表死亡無疑是有些荒唐的，但人們就是不願去面對人會死亡的這個真相。更何況在大多數其他國家，沒有人會出去買鬱金香，而是直接就火化了。

藝術	
汽車	我在這裡　　　　太卡通
書評	
商業	太像電池
城市	
時尚	
健康	更直觀
園藝	
工作	
郵件	
紐約地區	
訃聞	太消極　　　　　　　採用百合花
觀點	
政治	太野性　　　太虛張聲勢
房地產	
科技	
體育	儘管簡單點
旅行	
美國	
婚慶	一塊蛋糕
一週回顧	WIR

32像素　32 Pixels
如果你的設計不是黑白的32像素圖，那就等於白做了。

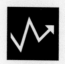

多維度 vs 扁平
Dimensional vs. Flat
在最初的設計，我們在一些圖示中增加了立體感，但是後來為了一致性都改為平面。

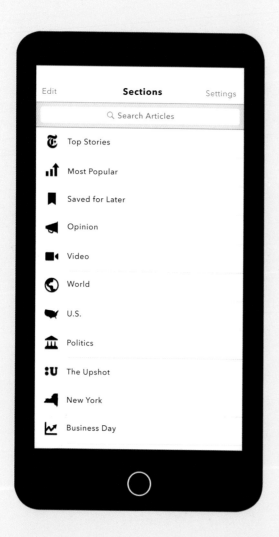

New York Times app

線條粗細
Line Weight
相近粗細的線條會貫穿整個圖示系列。

第一版完整版

修改版

系統的演化

如你所見，一些圖示有了一點變化，其他的則完全
變了。大多數改變都是為了更好的簡化認知。

「運動」也是塊難啃的
骨頭。因為要覆蓋那麼多種
不同的運動，這個圖示被設
計得很複雜。我起初給了他
們幾個不同選項，第一版中
他們決定用一件裁判衫做圖
示，隨即改成了一個普通
的球。我猜測隨著時間的推
移，人們會更習慣於這個類
似網球的圖示創意。我進一
步把線條做細化處理，讓這
個球的圖形更像一顆通用的
球。

我無論設計什麼圖形，
都本著乾脆俐落的原則，
指揮這些形狀，讓它們有
機組合。房子和車的圖示都
是這樣設計的。為了測試
iPhone上的呈現效果，繪
製尺寸都非常小。在之前是
沒人這麼做的，所以我們也
是邊設計、邊學習。後來他
們又在這套圖示基礎上做了
改進和反覆運算。

你肯定不希望經常需要去
適應一套陌生的視覺元素，
所以這套圖示系統反覆運算
得很緩慢。這些年來我僅僅
更新了少數圖示，最新的版
本，一併在這裡展示。

iTunes

圓圈中的音符

客戶
蘋果 Apple

藝術總監
傑夫・茲沃納 Jeff Zwerner

　　每個人都認得出iTunes的圖示──簡單正是它聰明的地方。但是，這不是我設計的，儘管我努力嘗試過。我在2004年曾接受委託去更新這個圖示，但我的創意都沒有中標。我過分努力地想讓它看上去與眾不同，但結果他們採用了一個沒有專利的音符符號加上一個圓圈。他們沒有意圖推銷任何東西，所以這個設計成功了。在這個狀況下，最棒的就是這種不故意突顯自己也不引起注意的資訊傳達。它的功能性就是表達音樂本身。很不幸地我失敗了，那些部落客說得對。

iTunes音符圖示的演化歷程

iTunes v4 2003　　iTunes v7 2007　　iTunes v11 2011

喬爾（Joel）

「真丟臉。這些設計讓人討厭，天知道這傢伙是怎麼得到給賈伯斯看這些東西的機會？這人一點設計感都沒有！」

亞倫（Aaron）

「顯然這傢伙不知道OK手勢在某些國家的意思是一個『洞』。」

**twitter用戶
19413173**

「搞什麼鬼，他是喝茫了畫出這些玩意嗎？」

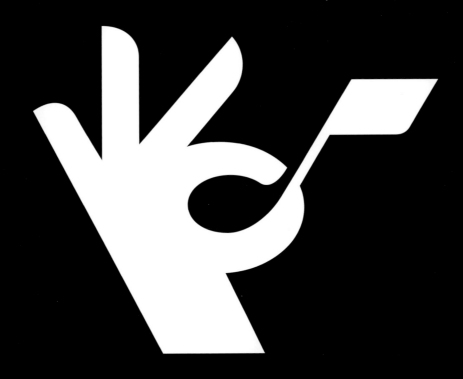

我完全不知道，這個手勢在十三個國家中的意思是「一個洞」。

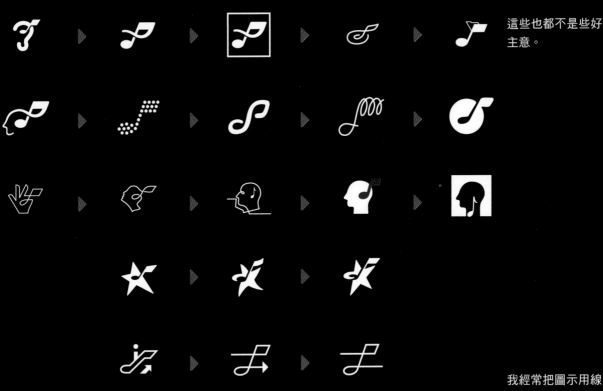

這些也都不是些好主意。

我經常把圖示用線性草圖卷軸展示出來，以表明實際工作量其實多更多。

Yahoo! 雅虎！

畫個圓，圈起來！

沒有一套審美體系是有血有肉的。我們會盡最大努力去昇華資訊。這些設計完成於前視網膜螢幕（pre-retina）＊，未進入高解析度螢幕顯示的時代，所以我們的目標是設計較少維度的圖示，在傳統螢幕上看起來會有點陳舊。

客戶
奧美 Ogilvy & Mather

創意總監
張澤 Sung Chang

藝術總監
芭芭拉・格勞伯
Barbara Glauber

2003年左右雅虎委託奧美為他們的網站做大量的再設計。當時的雅虎是網際網路領域中最大的玩家。雅虎想要從這個小黃臉的表情符號形象中走出來，畢竟這個形象有點滑稽。當時有六個不同的插圖設計方向，我針對每個都試做了詳盡的概念。說到把一個東西優化到極致，你能想到多少種不同的畫法去畫一個信封呢？我的回答是，34種！這裡動動，那裡變變，後面放個藍圈等等。

雅虎最後並沒有使用我的作品，但是我賣了一些剪貼過的設計稿給AT&T，所以也不是完全的失敗。

＊蘋果在2010年6月發表iPhone4時第一次提出Retina的概念。賈伯斯表示，當螢幕的PPI（Pixels Per Inch，每英寸所擁有的像素）超過300時，用戶以正常距離（25至30公分）觀看螢幕時，眼睛將無法分辨出手機上的像素點，蘋果把iPhone 4上這塊PPI高達326的螢幕稱為「Retina」螢幕。所以Retina是用來形容螢幕清晰度的，並不是一項螢幕技術。現在Retina的概念已經被越來越多的手機廠商所使用，視網膜螢幕已經成為衡量螢幕清晰度的一個標準。

我的雅虎
My Yahoo!

每個房子故意畫在
圓圈中出去一點，
來製造一個入口。
這也是關於明智使
用空間的例子。

理財
Finance

購物中心
Shopping

工作
Jobs

現在看這個圖示，
已經行不通了。在
網際網路早期，公
事包和工作能聯繫
起來。但是現在人
們通常不會這麼聯
想，所以這是個過
時的圖形。

訊息
Messenger

雅虎最開始展露頭
角時，這是個重量
級功能。大部分用
戶是年輕情侶，這
就是為什麼出現了
這麼多心形。

信箱
Email

AT&T

他們買了那個
雅虎沒要的房子圖示

客戶
國際品牌集團 Interbrand

藝術總監
克雷格・斯托特 Craig Stout

　　最有力、有效，並且在不同時代被多次模仿的商標就是由索爾・巴斯（Saul Bass）團隊設計的AT&T「死星」（Death Star）。當時帶領設計團隊的是傑瑞・國王・凱玻（Jerry "the King" Kuyper）──他是早期2006年《紐約時報科學版》圖示的合作人。（見p.146）

　　公眾並不會意識到設計師對這類符號投入了多少研究、嚴謹的態度和設計，然而一旦設計落地，評論經常會下意識地說：「這就像五歲小孩設計的。」我的鄰居──克雷格・斯托特（Craig Stout），幫忙優化新的3D版圖示，讓圖示設計在多種場景中都有最好的表現。在為克雷格構建列印的圖示時，我們提出了一種常見的方式──借鑒之前的設計，尤其是我曾經給雅虎設計的那套東西（上一跨頁）

原創風格方向

資訊圖形
Info-graffyk
這些都是2002年給美國利寶互助保險公司做的設計稿。我通常會先做一些風格表現，達成共識後再繼續推進設計。

玩具 Tekky
這是電腦圖形圖示在1999年時的樣子，可怕。

有機 Amorphic
這些圖示在表達某種科學學科。

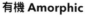

原始Logo
索爾・巴斯　1986

再設計過的Logo
國際品牌集團
2005

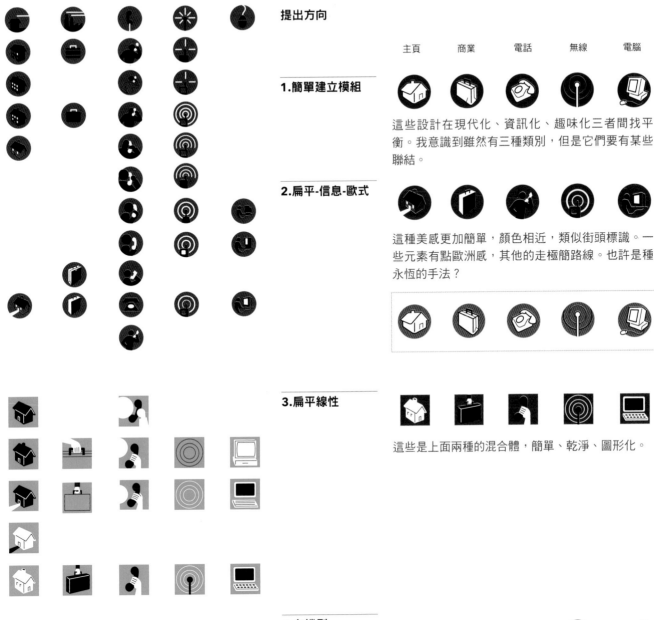

提出方向

主頁	商業	電話	無線	電腦

1.簡單建立模組

這些設計在現代化、資訊化、趣味化三者間找平衡。我意識到雖然有三種類別,但是它們要有某些聯結。

2.扁平-信息-歐式

這種美感更加簡單,顏色相近,類似街頭標識。一些元素有點歐洲感,其他的走極簡路線。也許是種永恆的手法?

3.扁平線性

這些是上面兩種的混合體,簡單、乾淨、圖形化。

4.有機型

這些是一些更回歸生活的舊式風格,有很多個性和表現力。如果需要有更多風格,那就有必要秀出更多。

5.線性

因為這個設計方向接近完整圖形,我會更進一步,把它們都連起來。

Amplify

舉一反三

客戶
集體協作

藝術總監
泰・蒙太格
Ty Montague
格雷厄姆・柯利弗德
Graham Clifford

　　Amplify專為從幼稚園到小學八年級的老師和學生,提供線上教育資源。包括硬體,軟體,以及學校的全部課程。這個設計的關鍵是如何體現出公司三個既獨立又團結的部門。通常在你呈現一個多層次的圖示時,最好頂多聚焦在兩個視覺概念,以免混淆資訊。但在這個案例中,我們結合了三個想法來表現Amplify的教育目標:手(學習)、蘋果(教育)、樹(成長)。我通常不會這麼做,但是多層次的手法奏效了。隨後我們建立了「路徑」(access)和「洞察」(insight)的過程。

將洞察、學習和路徑結合起來

品牌特質圖示

樂觀的　　有創見的　　深刻的　　實際的

轉化的　　可讀取的　　有效的

通用圖示

洞察　　學習　　路徑

產品

服務　　觀點

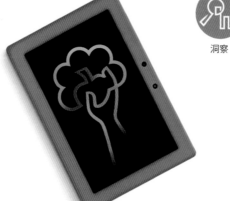

我傾向認為如果走運的話，一個圖示可以同時完成logo和海報的使命。為了這個學習圖示，我們把字面和隱喻的概念，組成一個簡單的分層字謎，以合理的尺寸把這個豐富的符號應用在Amplify的網站和裝置中。

這些速記符號是用於平板電腦
的介面中。

只要對標準圖示進行
非常輕微的調整,就
可以為用戶打消顧
慮。你不能做得太過
份。所以我們嘗試了
三種應用:微線性(
無環),幾何線條和
堅實的填充色塊。客
戶沒選上任何一款,
最終我翻新這個設計
稿,將它們用在後來
和威訊(Verizon)和
麥可‧貝魯特(Mi-
chael Bierut)團隊的
合作上(但也失敗告
終)。

漫談圖示的變化

比爾・嘉納（Bill Gardner），標誌Lounge（Logo Lounge）和花園設計（Garden Design）公司的創始人

作為設計師，我們都傾向認為自己是原創者，作品是由我們自己創造出來的。我們也都想努力推動事情，做一些其他設計師從未做過的事。但是，你設計的任何東西肯定會有一定的脈絡背景。有些是熟悉的事物，人們才能理解你在表達的服務或產品。任何時候每當有新的東西被引入，它必然會有不少過去的表像被帶入。這是我們非常依賴陳詞濫調形象的原因之一，因為它真的奏效。我們的義務是以一種新的引人入勝的方式把舊瓶裝新酒。

如果我們設計的是與Wi-Fi或聲音廣播有關的事情，那麼最常見的視覺元素就是振動的圖像，或是那些放射出來的彩虹條紋。這不是一個新概念。這種視覺語言來自早期的漫畫。電話響了，就畫幾條線，向觀眾表示聲音正在傳出。它遠遠落後於現在，因為這是幾年前發明的陳詞濫調。人們就是這樣與之產生聯想的。

＊favicon即favorites icon。在開啟網頁時，頁面標題左方的小圖示，將該網頁加入書籤時，書籤列標題也會帶上這個圖示，能凸顯網頁主題。因為favicon的位置只能顯示16×16像素大小的圖示，若logo是正方形、圓形，在轉檔製作favicon上通常不會有問題，但若是logo組成元素太複雜，或是logo是長型，就無法全部塞進16×16像素的方塊中清晰顯示，因此要重做設計。

符號或圖示很完美地實現了這一點，當它們被用作logo的一部分時，除了作為一個概念的表示之外，沒有任何其他的作用，這就行了。我們要展現的是一家公司的承諾和他們產品服務的品質。這就是一個標誌：是代表某事物的一個容器。然而，這個容器正在改變。任何圖示都可以開始代表某事。顏色當然至關重要。蒂芬妮（Tiffany）的企業標誌是什麼樣子？有關係嗎？你只要看到Tiffany藍，就知道那是什麼。識別性正在超越這些簡單的小圖示。

也就是說，沒有什麼能擊敗一個美妙的小圖示。它結構緊湊，能夠在一個小空間內迅速傳達資訊。通過將這個完整本質縮影為一個符號，我們想辦法最大限度地發揮了品牌視覺的潛力，因為我們已經最小化了傳達所有這些內涵所需的空間。

現在我們已經有了16x16像素的網站小圖示（favicon＊，或快捷圖示，shortcut icon）。這是一個小小的空間，但它是任何數位設備上最大的應用領域之一。這是一個象徵。有時候，它可能是logo以外的東西。以Google為例，Google多年來已經產出許多網站小圖示的變化了，用的還不是他的識別標誌，目前最常見是G字母。但是，如果你向人們秀出Google的網站小圖示，問他們這是什麼，他們可能會說這是Google的logo啊。

突然之間，你懂得了環境控制著設計。其實本該如此，現實也確實如此。

形式遵循功能。作為設計師，我們必須認識到，我們的設計所處的環境是一個變化的功能，隨著功能的變化，我們的形式必須跟著適應改變。

我們在電腦上使用的創造性工具，最初是為了模擬我們使用的工具——鉛筆、鋼筆、筆刷等而創建的。而當一個圖示使用電腦設計時，它已經被預想好方向了。現在，當你跟某人談論用電腦繪製東西時，他們會使用工具，在多個節點上分裂造形，然後鋪上美麗的漸層，或一次放上多個圖層。現在已經出現不用電腦不會做設計的新世代設計師。他們正以比前幾代人所能想像用更易懂與更複雜的風尚，進行設計。

有一段時間我們會對設計師說：畫出你的想法，不要用電腦畫東西，它沒有靈魂，沒有脈絡。這不再是真的了。設計師可以直接投入螢幕中，設計出一件很好的作品，因為那就是他們的環境。現在設計師用什麼工具完成他們的工作，甚至已經不是什麼有意義的話題了。

技術的這種轉變意味著我們可以做出過去所無法完成的產品。你開始思考整個想法的輸出方式。這不再是難事。曾幾何時，設計師與公司討論識別標誌的應用時，會需要設計如信箋抬頭、名片、信封等。但現在，只需一個網站或一個應用程式。許多公司只存在於數位世界中。

我們作為識別標誌設計師，這個身份的核心目標，仍是將某物的本質符號化地傳遞給某個人。這是核心。這是我們的工作。

「圖示應該代表公司對顧客的價值觀與承諾，並且容易識別。」

品牌設計
Branding

開發一個品牌的圖示或標誌需要對一個產品或服務有深刻的理解。該圖示應該代表公司對顧客的價值觀與承諾，並且容易識別。有些是複雜的，有些是非常簡單明瞭的。我個人喜歡簡單。但不幸的是，很多品牌決策都是由委員會做出決定的，所以這個過程有時可能會充滿爭論——很多修改，很多分歧，對於什麼有用、什麼沒用的分歧，以我的經驗，很多被廢稿的圖示，之後在其他專案可以改頭換面重出江湖。

我喜歡將舊稿起死回生，並將其轉化為新的圖形，變身為完全不同的概念。有時候看著他們將如何演變非常有趣，因為我第一次用鉛筆在紙上畫時，甚至不知道自己將畫出它們。

National Quality Center Logo
國家品質中心標誌

重新調整目標

客戶
施德明公司
Sagmeister Inc.

藝術總監
施德明
Stefan Sagmeister
馬席厄斯・恩斯特伯格
Matthias Ernstberger

國家品質中心負責監督和支援獲得抗愛滋病獎助金的醫院，並與患者合作。他們把關患者獲得的醫護品質並發送教育推廣素材。

我見到了施德明，我們畫了一些草圖。他在自己的素描本中畫了一些面孔，畫得很好，所以我將它們分類後也即興創作了一些。最後，我們確定一些類型。之後細看，我意識到這是過於具性別特徵的圖形，我認為客戶會無法採用它。因此，我重做了設計，改用絲帶作為兩個相互扶持的人，去掉性別特徵。擁抱他人的草稿最初是1990年代後期幫《時代》雜誌做的設計，我只是稍稍重新調整了設計目標。

就設計來說，很快就明朗的是，創造一個與愛滋病絲帶有關的象徵符號將是一個可行的策略——迄今為止，愛滋病絲帶是這種病最常見、最廣為接受的象徵。

秀出一個正在幫助他人之人，對這個主題來說，下了一個相當直接的翻譯，在這個案子上，它奏效了。

Monopoly Makeover
大富翁的改造

更新一個圖示化手勢

客戶
孩之寶 Hasbro

藝術總監
詹森 · 泰勒
Jason Taylor

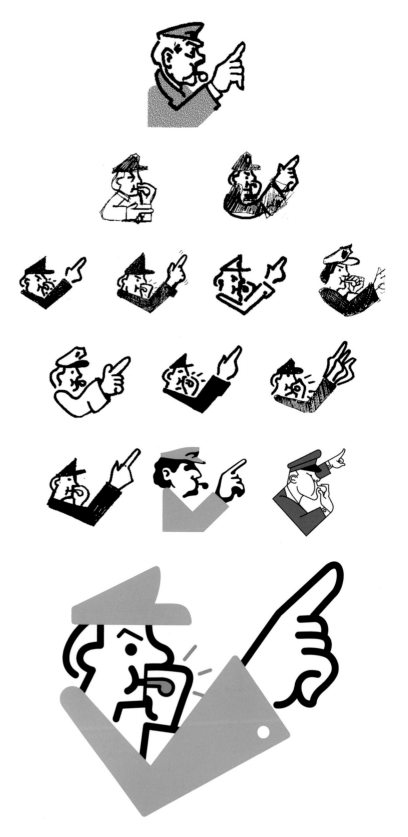

　　幾年前，大富翁委託我，其實基本上是要求我更新經典的棋盤遊戲圖示。這裡的意圖是給所有的圖示一個單獨的、可識別的聲音。原始圖示看起來像是已經被複製了一百次的剪貼畫，你無法區分圖示上的線條。我不得不重新繪製每個圖示，以便讓線條清晰。

　　有些只需要清理一下線條，而另一些像是員警圖示一樣，被徹底改變了。我畫了幾張草圖，試圖把手臂和手放在恰當的位置。最後我稍微轉了一下，所以他的手肘實際上落在遊戲板的角落，把他的手臂和手放大，指向正確的方向。最終，他們沒有用上我給他們的任何東西，但至少他們付給我的不是大富翁紙鈔。

原本的大富翁遊戲板

建議的升級設計

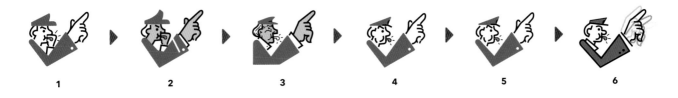

1 2 3 4 5 6

創造一次進化，
而不是一場革命。

原員警的完整性和熟悉度需要維持，不得冒犯任何人。原圖中的線條沒節奏、沒因果關係。例如，藍色制服上，只有帽子和衣領描有線條，實在說不過去。我基本上採用了同樣的畫風，但讓它更加一致。

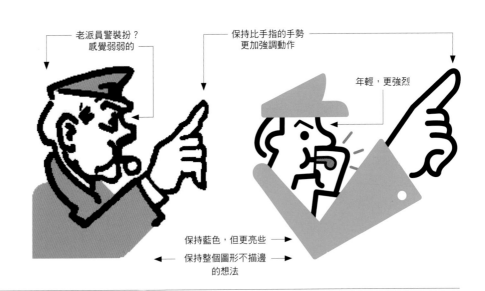

老派員警裝扮？
感覺弱弱的

保持比手指的手勢
更加強調動作

年輕，更強烈

保持藍色，但更亮些

保持整個圖形不描邊
的想法

Liberty Mutual 利寶互助保險

讓自由女神現代化

客戶
英鎊集團 The Sterling Group

創意總監
黛比・米爾曼 Debbie Millman

藝術總監
金・柏林 Kim Berlin

　　這家保險公司的原始標識有自由女神的形象，但過時且保守。將它縮小或轉向時，看起來依然很糟糕。他們仍然想要一張帶有臉孔的雕像，但這只是讓問題更加複雜了。

　　我不認為會成功，但我盡力而為，融入了許多不同的元素，以及大量的加工修改。我試著把它做得更溫暖，因為現在的標誌是冷酷僵硬的。這對一個簡單的圖示來說是很高的要求。

靈感
我借鑒了這個設計中
的好幾個元素，像是
「全球」在logo設計
中的概念。

其中一些太講究，
有的又太簡單了。
多餘的線並沒有完
善這個創意。

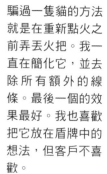

騙過一隻貓的方法就是在重新點火之前弄丟火把。我一直在簡化它,並去除所有額外的線條。最後一個的效果最好。我也喜歡把它放在盾牌中的想法,但客戶不喜歡。

盾牌

我喜歡把它放在一個盾牌中的想法，因為它代表了對事故的保障和保護。但是盾牌裡頭不需要有自由女神像，這種結合並沒有那麼強烈。

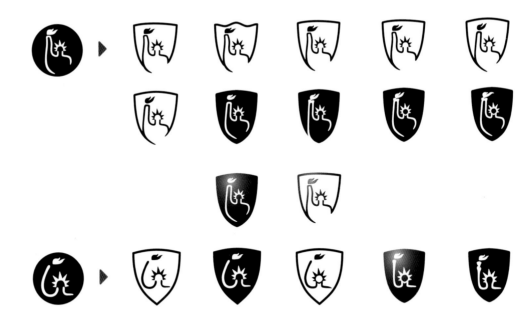

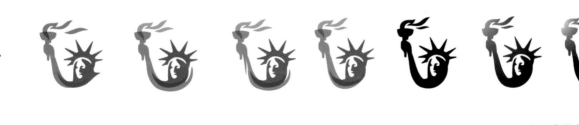

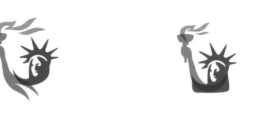

我從來不是半透明商標的忠實粉絲，因為他們不是用餐巾紙印刷，或是在塑料上打凸，但這個流動的標誌並不壞。如果我們去掉那個地球，就能讓這個圖形有發揮的空間。

在我們開始第一
次反覆運算前，
我們都同意自由
女神不會在目前
既有的向量設計
上，有什麼改
變。

精緻的形式

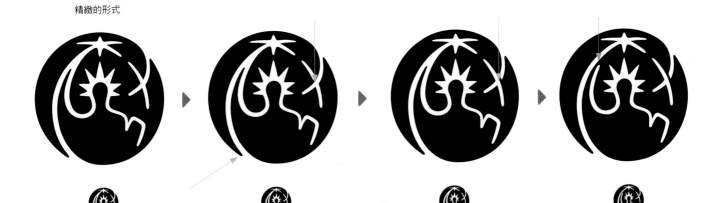

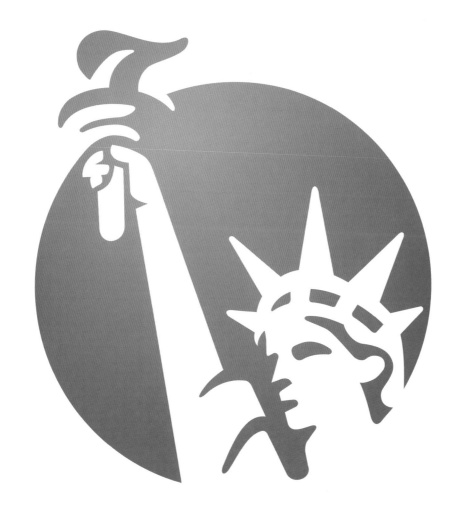

Zynga 星佳

19像素的狗咬狗世界

客戶
Odopod

藝術總監
格斯里・多蘭
Guthrie Dolan

設計這種尺寸的圖示的障礙之一，是如何在19像素上去蕪存菁。這並不容易。然後是品牌的挑戰：要保留什麼，折騰什麼，以及在什麼地方折騰。

我的第一個想法是拿一些舊的狗草圖作為參考。然後我開始把這個東西放進一個方塊。

我試圖畫出連續的手勢，希望把資訊裁減一下，把鬥牛犬套進一個色彩斑斕、大眾喜歡的模式裡。但是似乎沒什麼有價值的產出。我們嘗試了一個馬戲團帳篷、一個獎盃、拼圖，不同的遊戲裝置。最終真實保留的，無需改變的仍然是——主人的狗，名叫「星佳」，沒有任何突破。

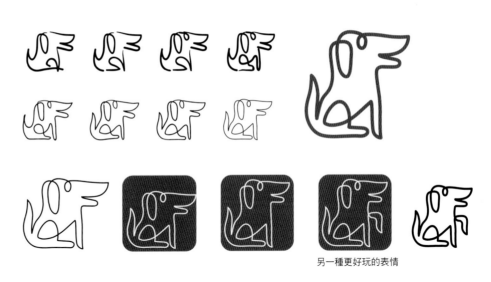

狗可以坐下、躺下、乞求、喘
氣、吠叫。他是你情感的紐帶
（最好的）玩伴。

另一種更好玩的表情

它是否應該看起來像是速度更
快、功能更強的角色？或許它
與其他帶有星佳特色的圖示一
起並排會好些。

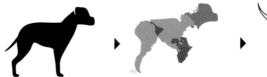

星佳透過遊戲
連結世界

我試圖把狗的皮帶設計成一個
滑鼠，並且通過嬉戲的場景來
表達，狗的外輪廓與世界地圖
的連結關係。最終還是不行，
因為這些細節對小尺寸呈現來
說都太過細微了。

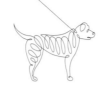
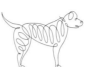
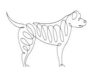
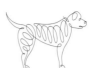

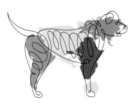

由小丑角色啟發所做出的設計。這是一個嘉
年華節慶的小丑式類型，變身為一個單一的
象徵符號。

我們嘗試用各種姿勢把狗和獎盃擺在
一起。當用於文字標誌時，獎盃也可
以取代Y字母。

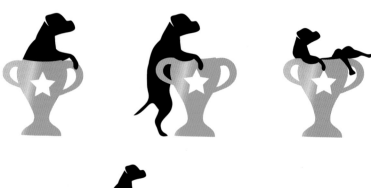

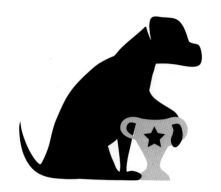

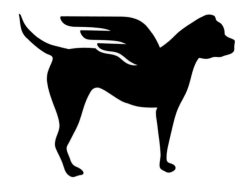

我認為這個設計有運動、神話及難忘的品質。我們
已經看到了各種各樣的有翼神獸，但從來沒有見過
這樣一隻美國鬥牛犬。

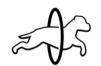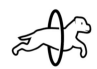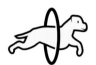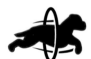

這是個沒有著火的創意。

我們嘗試了舊金山市區圖
形的各種應用，但是這個
想法也是太多細節了。

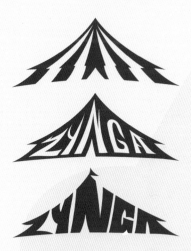

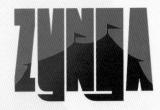

 zynga

zynga

:) zynga

zynga

zynga

我們也嘗試了各種拼圖
的想法，融合對於人與
世界的不同詮釋，並運
用不同色調。

Yogurt Company
優酪乳公司

經典的農場悲劇

客戶
五芒星設計公司
Pentagram

藝術總監
麥可・貝魯特
Michael Bierut
喬・馬里內克
Joe Marianek

我的第一輪設計包括整頭綿羊和牛。

這隻羊開始看起來有些邪惡。

很像樣，但羊毛太多了　讓我們把它變得幾何化

我覺得沒必要加個圓形，但客戶堅持。

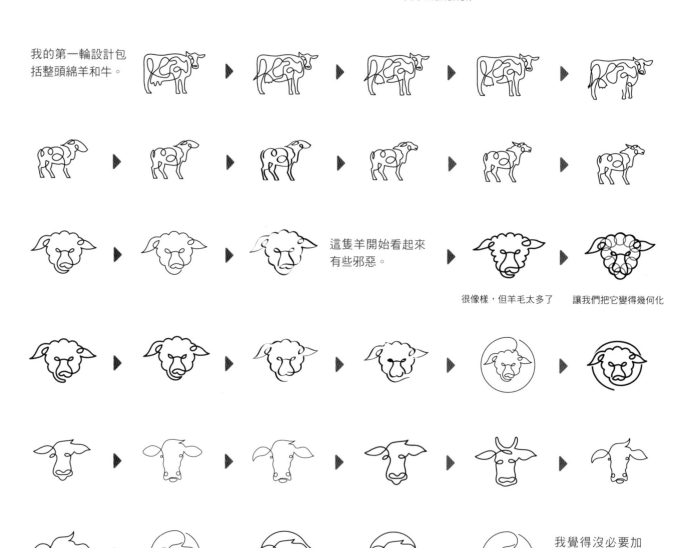

五芒星設計公司被聘用為一家能見度很高的優酪乳公司重新設計品牌。他們與我簽訂合同，重新製作包裝上的一些圖示。我與五芒星設計的藝術總監喬·馬里內克來來回回討論工作。他會做出小小的調整建議，我會用我的設計做回應。

正如喬回憶說道：「優酪乳項目是一個典型的農場悲劇。我記得你們畫了一些牛，然後是一些綿羊，一些山羊，最後是一頭騾子。到那時，已經把客戶搞得筋疲力盡，他們決定在1995年的寬頻上繼續使用現有的字標。」

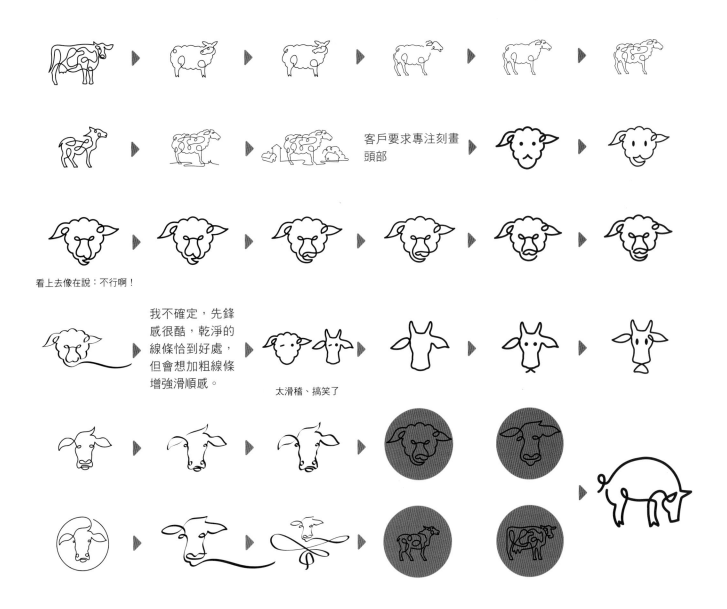

客戶要求專注刻畫頭部

看上去像在說：不行啊！

我不確定，先鋒感很酷，乾淨的線條恰到好處，但會想加粗線條增強滑順感。

太滑稽、搞笑了

Apple 蘋果

探索一個聯結的世界

客戶
蘋果Apple

藝術總監
喬‧馬里內克
Joe Marianek

在我的作品中，探尋出處與再利用是比較有趣的主題。往往在最後截止日時，我常會發現自己在用之前的廢稿來建造東西，費力而沮喪地將它們重畫出來，卻徒勞無功。大客戶和重要的應用領域都有不公開文件的約定，你必須在工作中和所有權上保持警覺。我常常發現自己的塗鴉草稿和一些寫下的想法，從未向別人展示過，我總能從它們當中發現有用的元素和資訊。可悲的是，跳進兔子洞後，眼前常是一片美麗的混亂，一團糟的局面。儘管如此，頑固和堅持，依然讓我不斷地回收利用廢棄的創意，從中萃取一些有用的元素。

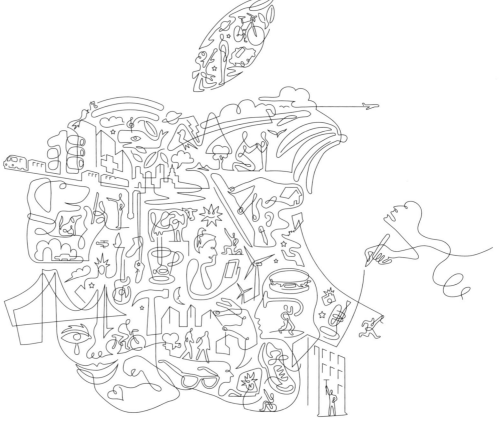

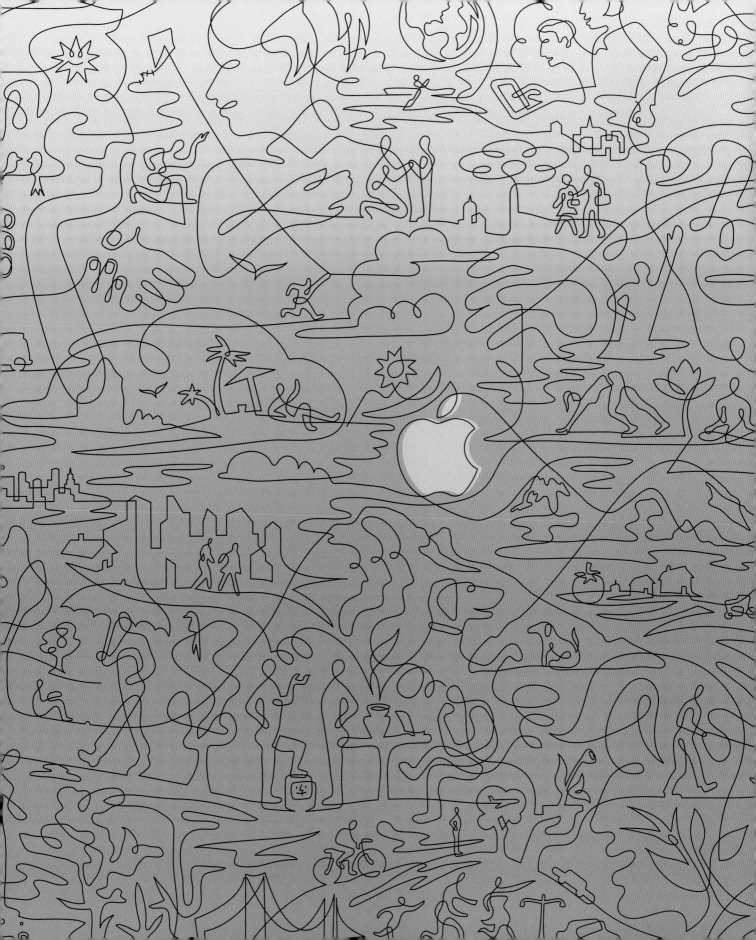

Facebook Mural 臉書壁畫

合併圖像和資訊為統一的語言

客戶
臉書Facebook

藝術總監
班・貝利 Ben Barry
喬許・希金斯
Josh Higgins
史考特・鮑姆斯
Scott Boms

右圖
右邊這些動物是出自畢
卡索之手，壁畫的部分
靈感來自於此。

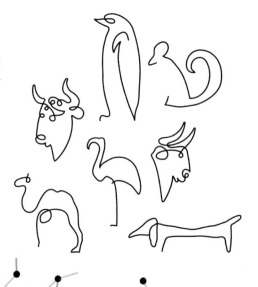

我跟臉書的合作已經醞釀多年了。最初，在2008年，他們請我做一件T恤設計，但沒有成功。大約一年後，臉書的設計師班・貝利聘請我為「登出頁面」設計圖示，但這一頁必須同時促成連結至登入頁面，所以我把它叫做首頁。我們花了幾個月時間進行，改善了頁面的某些部分。

上圖
這些畢卡索的畫作被當作臉部圖像發展的參考。根據觀者的個人觀點，這些面孔可意味「溝通」、「分享」或「人性」。但是這也可以是一種吸引讀者的伎倆或視覺錯覺。

大多數時候，合作得很愉快。但是幾個月過去了，還在等待批准，一年之後，我被告知這個專案不會成功。

很快七年過去了，新任藝術總監喬許和史考特一起打了電話給我，問我他們是否可以把我的設計變成壁紙壁畫，放在加州帕羅奧圖（Palo Alto）的新總部中央大廳裡。這是一個連接式圖案（connection motif），把較大的剖面圖和小的線性圖示旋轉連在一起，它們被廣泛接受，也被其他臉書辦公室採用，最近的一次是在洛杉磯。

Facebook登入/登出頁面，2009-10

原來的Facebook登入/登出畫面，改放入由建築師蓋瑞（Frank Gerhry）設計，位在帕羅奧圖的總部

我試著在其中加入很多圖示，目的是讓別人看到它，並明白你可以在其他應用中使用這些圖示。我把各種宏觀和微觀的圖像放進了壁畫中。Facebook是關於人與人之間的互動，所以有很多面孔（當中很多都是朋友），還有動物和社交活動。人們在Facebook上吹噓的所有事情都是他們的旅行、他們的成就、他們的孩子、他們的寵物等等，這些都與整個社會有很大的聯繫。

所有這些不同創意和手勢創造了一種全新的圖示語言，可以被廣泛地分享和理解。要去拉屎？用這個圖示。要去航海？用這個圖示。明白了嗎？

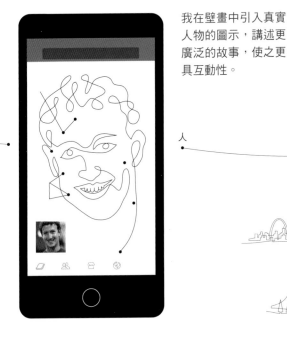

我在壁畫中引入真實
人物的圖示，講述更
廣泛的故事，使之更
具互動性。

人　　　　　　　地　　　　　　　事

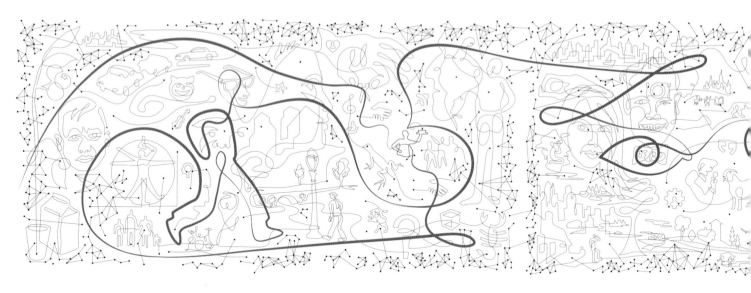

我創造了一系列簡單的手勢，作為一種全新Facebook的交流方式。這些是表達關於生活、愛、失落等等的想法。

狀態　　　　照片　　　　打卡

資訊流　　請求　　電子商城　　通知　　更多

這只是一個簡單的探索，這些手勢如何在你的Face-book資訊流中使用。

讚				
愛				
大笑				
哇				
悲傷				
生氣				
哦噢				

嘿，看，這是薩帕！傑夫又在
吹噓他的跑步速度了。蘿拉生
了個小女孩。

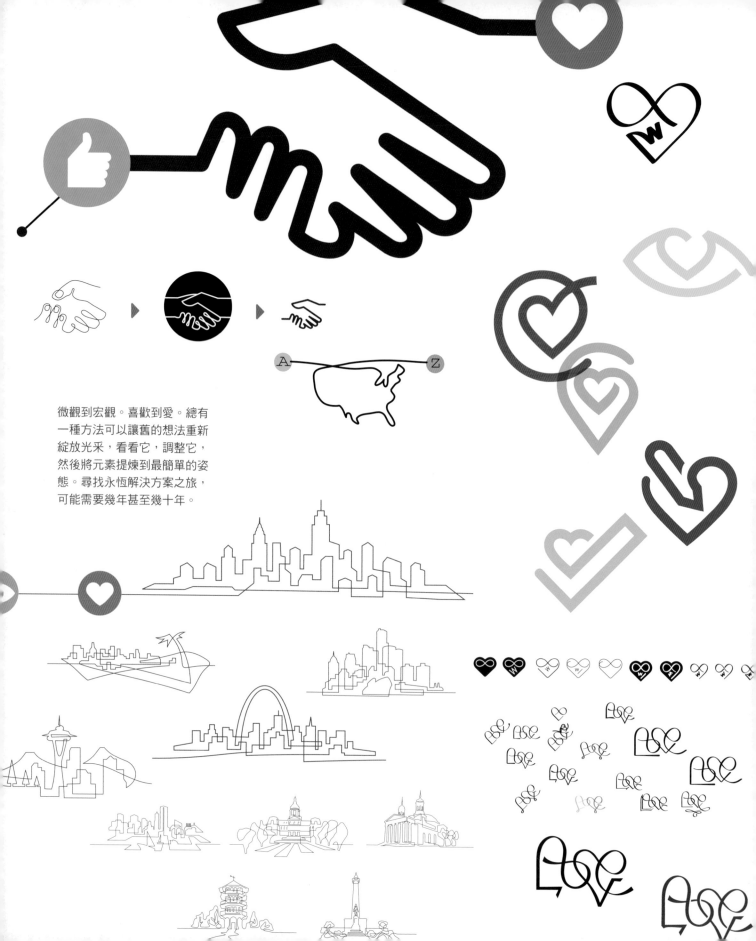

微觀到宏觀。喜歡到愛。總有
一種方法可以讓舊的想法重新
綻放光采，看看它，調整它，
然後將元素提煉到最簡單的姿
態。尋找永恆解決方案之旅，
可能需要幾年甚至幾十年。

New Directions Publishing
新航向出版

幾乎讓我送命的案子

客戶
新航向出版社
New Directions Publishing

藝術總監
羅德里戈・柯爾
Rodrigo Corral

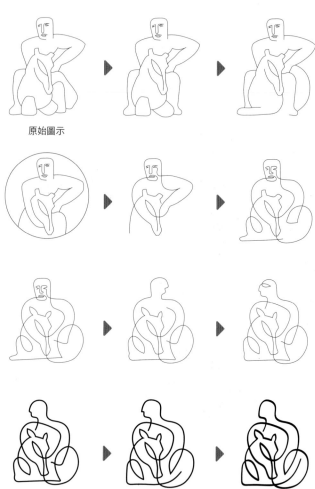

原始圖示

這似乎是將圖像轉換成一筆成形圖樣的標準過程。但相信我，這絕對不是。當時藝術總監柯爾打電話給我時，我忘了告訴他，我當時似乎是食物中毒了，正痛苦難耐中，那之後情況比想像中還糟，我感覺糟透了，但依然坐在電腦前閱讀需求簡報，開始畫稿，構思新的策略。

我做了一些關於新航向出版社的研究，發現最初的標誌是由海茵茨・亨格斯（Heinz Henghes）所設計的。我不理解標誌對於新航向的意義，但它已經存在75年了，沒有改變過。當我去研究亨格斯的作品時，我發現他簡直就是一個藝術家。事實上，他是一名雕塑家，他的設計標誌靈感來自於他的一件雕塑作品。

但是，在我能開始做事前，我不得不躺在地上，因為肚子疼得要命。我在八天內無法進食或喝水，一直在劇烈的疼痛中產生幻覺，直到最後我把自己送進了醫院（暴瘦了12公斤後）。但是在那之前我已經給柯爾畫了一些草圖。

結果，我的闌尾破裂了。醫生認為我瘋了。他說，「你到底在想什麼？你差點就死了！」我能說什麼？我是藝術的奴隸。

經過兩次糟糕的手術，我出院了，我畫了一個視覺序列圖，來說明這個標誌的效果。不管你信不信，它奏效了。我們賣掉了那該死的東西。75週年快樂，新航向。

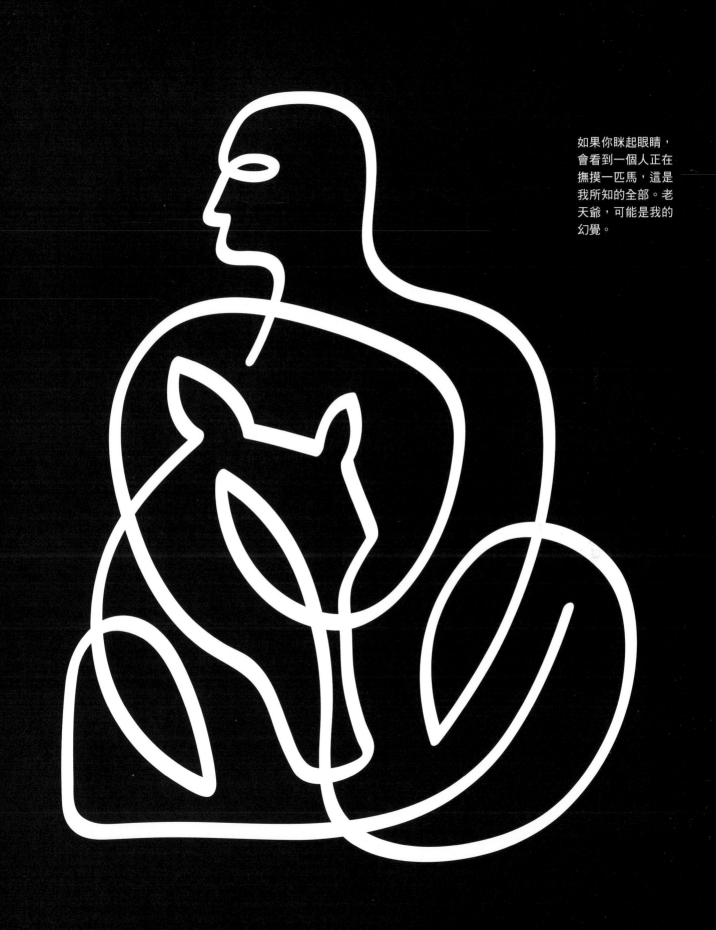

如果你眯起眼睛，
會看到一個人正在
撫摸一匹馬，這是
我所知的全部。老
天爺，可能是我的
幻覺。

iHeartRadio iHeart廣播電台

採取字面意義切入法

客戶
iHeart傳媒 iHeartMedia

藝術總監
喬許・克蘭納特 Joe Klenart

一顆心。一台收音機。將每個有情人活生生的振動與網上廣播平台聯結起來？

簡單

彌爾頓・格拉塞（Milton Glaser）在1977年就把紅心和情人節聯繫起來了，所以為什麼不從這個開始呢？多麼有趣的事實。你知道嗎？這個象形文字裡有許多相互矛盾的故事！比如說，它可以被認為是常春藤的葉子，代表著忠誠，也可以被看成是一對乳房或臀部，或者我認為，這個故事是關於一個古老的羅馬避孕植物，叫做羅盤草（silphium）。

在對一顆心、一個人、一台收音機進行了多次的反覆運算之後，就有了如何簡化圖示的爭議。我認為應該用單線，但公司裡有些人覺得雙線可能更好。然後他們進行了幾週的測試，以確保在一定的尺寸上是可被辨識的。對於達成任務，他們做得很好。我在紐約許多的看板上，看到過它們。

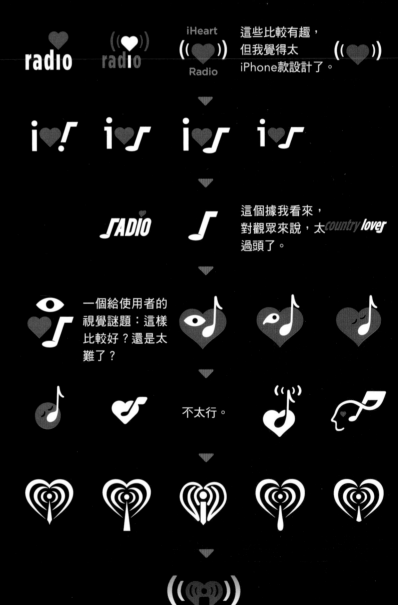

這些比較有趣，但我覺得太iPhone款設計了。

這個據我看來，對觀眾來說，太 *country lover* 過頭了。

一個給使用者的視覺謎題：這樣比較好？還是太難了？

不太行。

救命！他想讓我見他父母！

救命！她說這不僅是三夜情！

 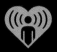

我把我自己用括弧括起來了嗎？

這個感覺是簡潔的設計，也具備不同的含義和深度。

音樂	新聞	運動	熱門	

地點	主持人&DJ	訂閱	自動播放	

我的最愛	影音	近期收聽	垃圾桶	

Sony Green 索尼綠色夥伴

嘗試讓綠色無處可去

客戶
索尼 Sony

藝術總監
凱爾・阿姆德爾
Kyle Amdahl

當一家公司決定推動環保時，你會看到所有常見的陳腔濫調：地球、回收標誌、樹木、自然的圖片等等，都是綠色的。最重要的元素，卻通常被排除在外：人類。

圖示進入視線的地方和離開視線的地方一樣重要。你會回顧這個過程，就像因為某個特定意義的時刻聽到一首歌曲會回想起那時發生的事情。科學家們提出，在自然和形態中保持遼闊的圖像可以讓人變得更有意義和創造力。如果你過分關注於葉子，那麼你就只會記得樹葉，而不會按順序想像到回收和頭腦（人性），想要捕捉想像過程的感覺，不是那麼容易的。

在這一個探索過程中，我們採用了各種不同的方式來進入圖形、離開圖形，但卻無法完全確定如何能表達數位產品的回收利用。

原始客戶草圖
原始客戶草圖建立在他們已看過我畫的草圖的基礎之上。

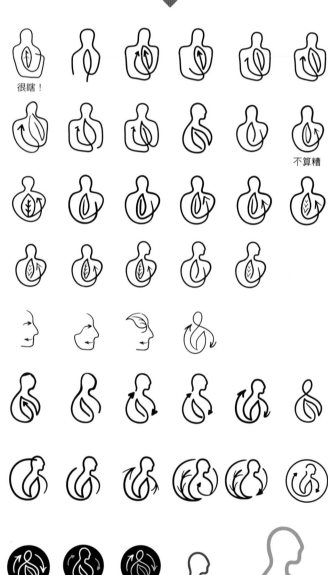

很瞎！

不算糟

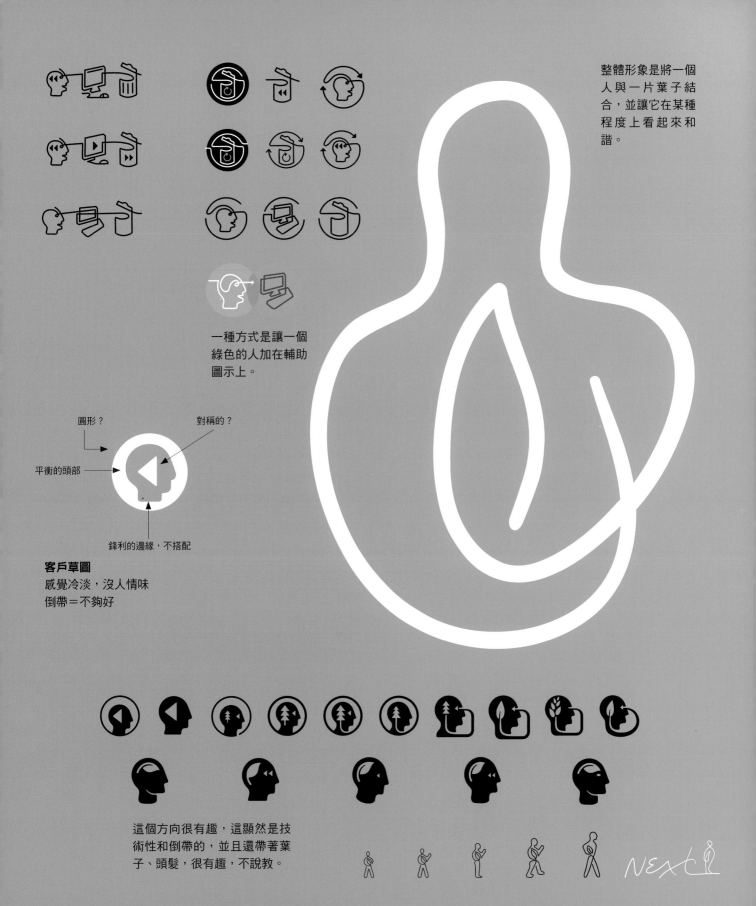

整體形象是將一個
人與一片葉子結
合,並讓它在某種
程度上看起來和
諧。

一種方式是讓一個
綠色的人加在輔助
圖示上。

圓形?

對稱的?

平衡的頭部

鋒利的邊緣,不搭配

客戶草圖
感覺冷淡,沒人情味
倒帶=不夠好

這個方向很有趣,這顯然是技
術性和倒帶的,並且還帶著葉
子、頭髮,很有趣,不說教。

NEXT

Merrill Lynch 美林證券

把英國標準從公牛裡取出來

客戶
時代週刊 Time Inc.

藝術總監
辛蒂・貝克
Cindy Becker

好吧，這個任務不是重新設計這個標誌。我把公牛圖形簡化處理成直線風格。如你所見，公牛被馴服了。他們沒有買帳，但我確實也沒期待過。

真正的任務是為內部員工使用的應用程式繪製圖示。我已經具備很多類似的經驗。我設計了一個類似於微軟的圖形，並把元素放到了正方形中。這是我玩過很多次的技巧。

關於公牛的有趣知識！

❶ 公牛是分辨不出紅色的。實際上它們是在攻擊鬥牛士的斗篷，因為他們無法忍受抖動斗篷發出的噪音。

❶ 在印度教中，有一隻名叫南迪（Nandi）的聖公牛，是濕婆神的夥伴。

❶ 在華爾街，公牛雕像最初被命名為「明迪麥卡」（Mindy McCuddles），非凡的牛。

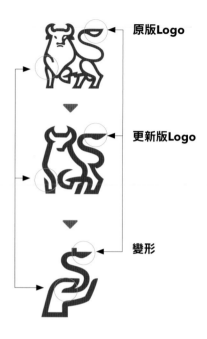

原版Logo

更新版Logo

變形

最終完成的圖示

財經　　　　　　　　健康

家庭　　　　住所　　　　工作

奉獻　　　　休閒　　　　部落格

待辦事項　　　問答　　　　圖片集錦

財經
Finance

健康
Health

家庭
Family

大分類

住所
Home

工作
Work

奉獻
Giving

休閒
Leisure

部落格
Blog

內容種類

相關內容
Related Content

問答
Q&A

幻燈片秀
Slide Show

待辦事項
Check List

如你所見，為了給美林證券員工提供一致的設計語言，我從以前的設計中借用了一些手法，統一使用曲線和直角拐點。

Dunkin' Donuts
Dunkin' 甜甜圈

考慮到現有商標的潛力

客戶
自發性提案

1998年，Dunkin'甜甜圈的負責人決定用一種古怪的保麗龍杯圖形來重塑自己的視覺形象，借此來提醒顧客們，他們既提供甜甜圈也提供咖啡。這個有點鄉村風格的圖示與他們品牌中所固有的用餐審美風格完全不一樣。有人注意到嗎？可能有，也可能沒有。我猜這取決於你坐的地方。我當然注意到了。讓我們好好看看，品牌重塑是如何更上一層樓的，開始吧！

上圖
1998年更名為Dunkin' 甜甜圈標誌。

右圖
上面提到的承諾(見杯A)在Dunkin'的網站上沒有看到。保麗龍杯B在廣告中有被注意到，而紙杯C則出現在網站上。它們的標誌缺乏連貫性並不令人意外。

可以推測，Dunkin'甜甜圈的品牌經理們聲稱，這種不分物件的承諾是對競爭對手星巴克的一種認知，這種設計是對Dunkin'式體驗的一種準確的描述。更便宜，「不廢話」的咖啡，任何時段、任何地點、任何人都能想起的咖啡，你可以說它比你多年前享用的「舒適晚餐」更有「速食享受」的感覺。我說得對嗎？

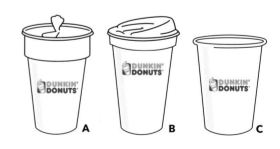

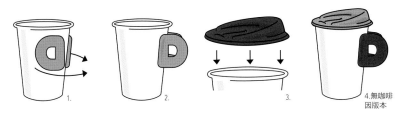

左圖：

在我的假設情境中，我們開始個性化體驗。競爭對手用的是在杯子外套上棕色的瓦楞紙隔熱保溫罩。保麗龍杯可以達到同樣的效果，但卻有負作用，對供應商來說，它比紙材貴25％；對消費者來說，一旦倒入咖啡，會立刻稀釋咖啡的味道。保麗龍杯還會對環境造成負擔，這是不可回收的。醒目而不造作的概念（如左）能讓消費者立即參與和產品的互動。一旦你拉開手把時，立馬變身成你專屬的Dunkin'咖啡杯。沒在杯身上印刷，更能為公司省下一筆錢。這就是「三贏」。

礼物卡片　　　　　T恤和帽T

　我在研究Dunkin'文化時，注意到另一件事，那就是它在推廣產品線中缺乏想像力。這個商標被簡單地用在商品上，一點也不講究擴展。這怎麼行？Dunkin'的標誌是有史以來最好的！應該重視它。人們一想到Dunkin'就聯想到甜甜圈的想法顯然已經過時了，但是這個標誌是美國餐廳文化的永恆標誌。

　你知道的，孩子們喜歡甜甜圈，孩子們瞭解它。為什麼不就此做些有趣的事呢？當然，它們並不健康，但是安全生產的產品，可以讓你免受健康評論家的抗議。對其他人來說，我們可以選擇搭配簡單的項目，擴大品牌的無縫接軌。也許咖啡和甜甜圈是絕妙的廣告圖？

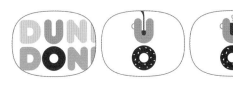

上圖

這就是將標誌付諸行動時的樣子。通過在標誌中嵌入創造性和功能性，你就給一個死板的標記注入了生機。在這個探索中，所包含的想法的美妙之處，彷彿讓一個沉睡的巨人有了豐富的思想和想像力。

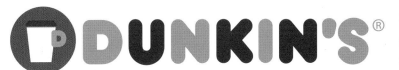

左圖

好的。我已經去做了，我曾經把商標搞砸了。但是，你想像一下，如果你在時代廣場有一間咖啡廳，會怎麼樣呢？甜甜圈？嗯。還不夠。人們想要一杯咖啡、貝果、甜甜圈，或者可頌麵包，就是這樣。它們就在那裡。它可能適用所有地方，但如果改變一下，它將是個可行的擴展。

下圖：品牌進化

National Campaign Against Youth Violence
全國反青少年暴力運動

使用剪貼畫來獲取靈感

客戶
FCB /坦普林・布林克 Templin Brink

藝術總監
喬爾・坦普林 Joel Templin
艾瑞克・詹森 Erik T. Johnson

聯合插畫師
艾瑞克・詹森 Erik T. Johnson

　　在比爾・柯林頓執政後期,在科羅拉多州發生科倫拜(Columbine)校園槍擊事件*後,他發起了一項「全國反青少年暴力運動」。我們需要設計這樣一個標誌,看到它,無論我們想到什麼,它都需要象徵著希望、和平和美國。我在翻看一本舊的剪貼畫時,看到了一隻很有趣的鳥。一起合作的詹森,和我一起針對這個形象來回打樣。我們剪切、粘貼,複印了很多次,用手當翅膀,演化成鳥融入手掌中。每個人都喜歡它,所以我們也製作了一些海報。

*1999年4月20日於美國科羅拉多州科倫拜高中發生的校園槍擊事件。兩名青少年學生—艾瑞克・哈里斯和迪倫・克萊伯德配備槍械和爆炸物進入校園,槍殺了12名學生和1名教師,造成24人受傷,兩人隨即自殺身亡。這起事件被視為美國歷史上最血腥校園槍擊事件。

 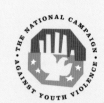

 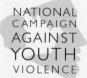

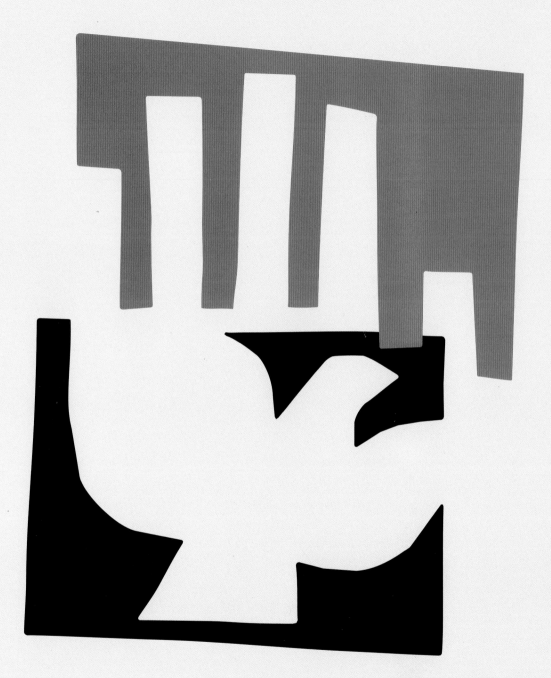

一鳥在手，勝過兩個布希？諷
刺的是，這項首創運動在小布
希任期下結束了。

Thinking on Paper
在紙上思考

繪畫是對造形最好的理解
——彌爾頓·格拉塞（Milton Glaser）

在設計時，沒有比用鉛筆和紙來思考更好的辦法了。這個方法比較自然而然。你和你的手、大腦有比較親密的聯繫。電腦限制了你轉換資訊的能力，也限制了你自由的想像力。彌爾頓·格拉塞曾說：「繪畫是對造形最好的理解……。繪畫使我意識到我在看什麼。如果我沒畫畫，我感覺我就看不見了。」

apple

Stella

Flags

globe

Lots of t
Within
App

anime

New York City 2012 Olympics Bid
紐約市2012年奧運會投標

別恨比賽，恨選手

客戶
柯林斯 COLLINS

藝術總監
布萊恩・柯林斯 Brian Collins、布萊恩・達林 Brian Darling

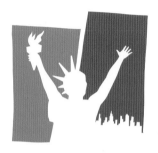

�紙邊

左圖
實驗看看形狀和重疊的效果。

　　這個專案就像是字型設計師潔西卡・希奇（Jessica Hische）認為的「不要拖延，馬上工作。」（procrastiworking）右邊的圖示是我在業餘時間隨手設計的，搭配著標語「我，奧林匹克，紐約」。在競標logo開始出現之前，我把它放上我的網站大約一年。當競標蔚為風潮，我的老同事布萊恩・柯林斯從品牌整合部門打電話來，問我是否可以根據他的設計師布萊恩・達林提出的以自由女神像為靈感，創作一個圖示。

　　在上個世紀的時間裡，自由女神吸引著疲憊不堪、貧窮、擁擠群聚的人群，他們渴望能在運河街買到熱的德國結麵包和仿香奈兒包包，結果卻落在史坦頓島（Staten Island）渡輪上被攔下搜身的下場？

　　這對於一個首府的象徵物來說是不對的。我為女神像畫了一個素描，她看起來生氣十足，唯一可以被挑惕的大概是她正劇烈氧化中。我想我畫的素描肯定能讓世界從自戀的昏睡中甦醒過來。

　　最終，倫敦打電話來，我們競標失敗了。

上圖
用噴漆製作紐約市塗鴉

下圖
可擴展的標記包括奧林匹克五環和紐約2012。

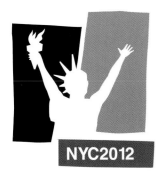

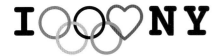

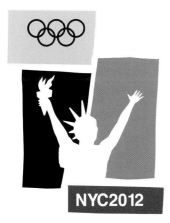

上圖
對彌爾頓·格拉塞著名的「我愛紐約」logo的致敬

右圖
為奧運賽事和其他紐約市活動設計的圖示

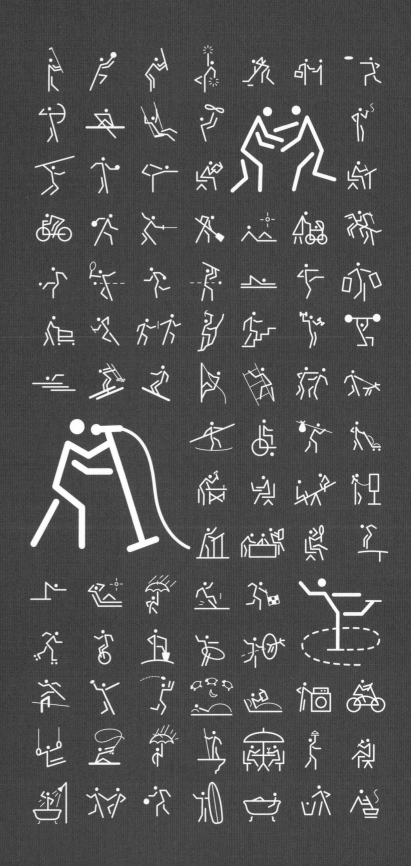

United States Holocaust Memorial Museum
美國大屠殺紀念博物館

競標一個責任重大的認同系統，並且輸了

客戶
美國大屠殺紀念博物館
United States Holocaust
Memorial Museum

合作者
施德明 Stefan Sagmeister
湯瑪斯‧福奇 Thomas Fuchs

　　一位顧問聯繫了我，要和其他九名設計師競爭一個設計專案，為大屠殺紀念館設計新的識別標誌。不過，在進入競選之前，我必須證明我曾經為類似的專案投資超過5萬美元，事實上，我當然沒有——所以我和施德明合作了。我們與五芒星設計公司的寶拉‧雪兒（Paula Scher）競爭，所以我們很確定我們不會贏得這份工作，但過程很有趣。

　　我實際上對這件事很著迷。一天晚上，我在一家酒吧遇到了湯瑪斯‧福奇，我們在一個信封上草擬了一些想法。我最終從中選擇了一些元素，並進一步闡述它們。這就像跳一支棘手的舞蹈：一方面，這必須具有影響力和挑釁意味，但另一方面，不能聯想起與納粹大屠殺有關的舊情感。博物館希望吸引年輕的參觀者，並告知他們目前世界上仍持續發生大屠殺的事實。

根據我在酒吧中的想法，我關注在這兩個點上。

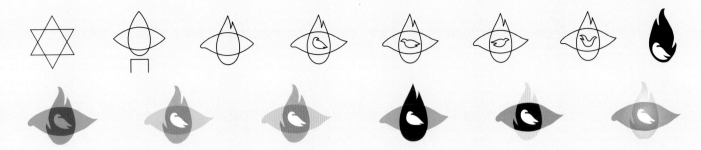

改變大衛之星的最初想法源於大屠殺紀念蠟燭，這演變成了利
用火焰、眼睛、鴿子的形狀，組合成三層。

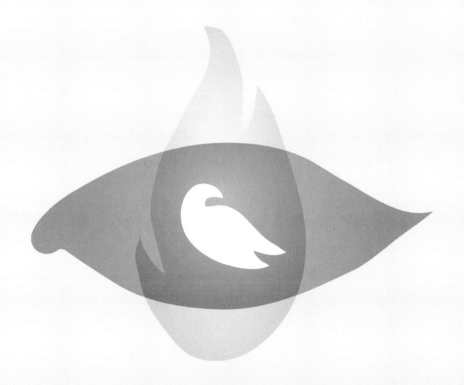

UNITED STATES

HOLOCAUST

MEMORIAL

MUSEUM

WASHINGTON DC

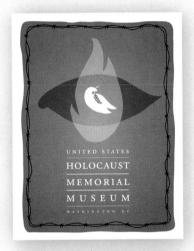

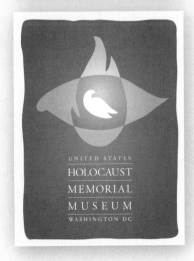

最初在最上方的草圖中，我讓
那隻鳥銜著橄欖枝，但後來決
定把它去掉。最後，整個想法
在概念上行不通。

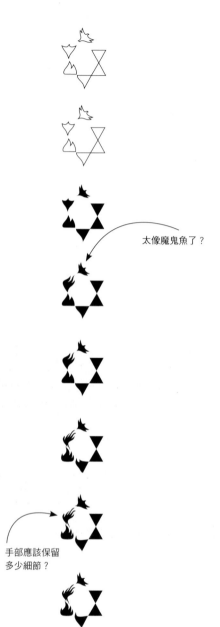

太像魔鬼魚了？

手部應該保留
多少細節？

更抽象的還是字面
意義上的鳥？

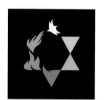

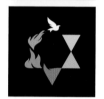

概念故事

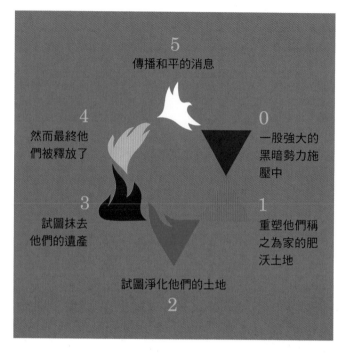

5
傳播和平的消息

0
一股強大的
黑暗勢力施
壓中

4
然而最終他
們被釋放了

1
重塑他們稱
之為家的肥
沃土地

3
試圖抹去
他們的遺產

2
試圖淨化他們的土地

所以在我的探索中，我想到了在燃燒的火焰線條上出現一隻眼睛，在眼睛裡我畫了一隻鴿子。我喜歡這個創意，但又認為它可能太過於字面化和情緒化。所以我放棄了這個創意，把焦點轉向了大衛之星。利用星星的六個點/三角形，轉化成不同的想法——

土地、水、火焰、手和鴿子，壓縮進一個完整的敘事。

但是就像我預期的那樣，我們敗給了寶拉·雪兒。但是很高興能輸給她，我非常敬重她個人和她的作品。

動畫的潛力

最終定稿，我決定放棄顏色，使用羅伯特·菲斯迪諾（Robert Festino）的字體改變設計方向。

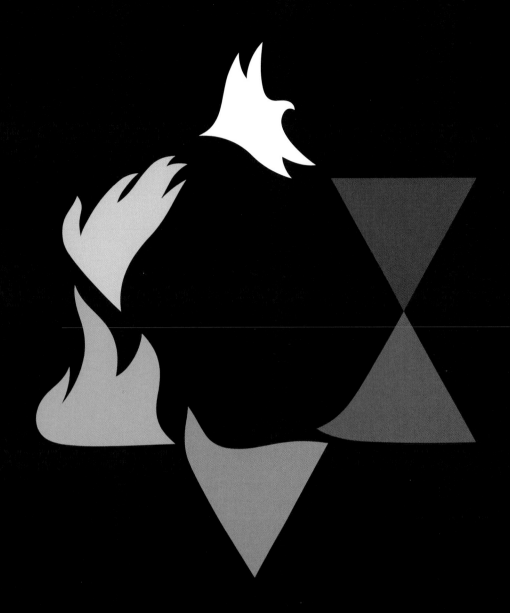

HOLOCAUST
——————
MEMORIAL
——————
MUSEUM DC

Broadway.com 百老匯網站

因為如果我沒有看到《漢彌爾頓》，我的生活將毫無意義

客戶
塞里諾・科恩
Serino Coyne

藝術總監
文尼・薩納托
Vinny Sainato
傑・庫柏
Jay Cooper
蜜雪兒・威廉斯
Michelle Willems

百老匯！ 炫目的、喧鬧的，霓虹燈亮滿了天空。

　　100美元一個座位

\+ 150美元給保姆

\+ 85美元買一些炸魷魚和兩杯義大利黑皮諾葡萄酒

\+ 5.75美元坐地鐵或是地鐵停駛，改花35美元叫Uber

\+ 入場時，花10美元外帶一袋皺紋薄荷餅

\+ 因為倒數第二幕預先破梗的遺棄劇情，在未來一年花一萬美元做心理諮商。

―――――――――――――

= 一個難忘的夜晚

BROADWAY.com

Broadway.com是已知的實體，但是這家關鍵品牌的娛樂公司也經營其他幾家大型實體企業，在一把傘下，所遭遇的設計問題全都綁在一起。

網站導航

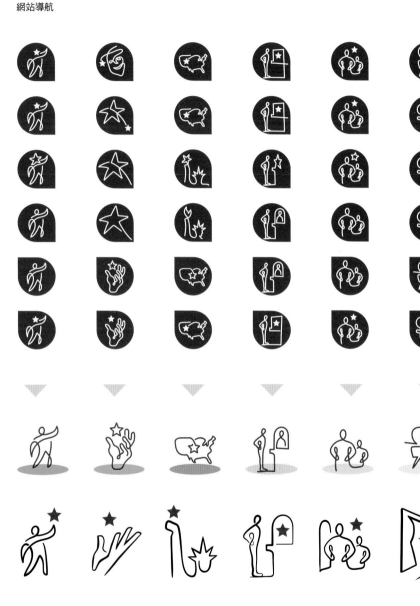

我試圖通過字型將關鍵術語與更具表達性的術語聯繫起來，將措詞和要素提煉成一個共同的主題。圖示試圖說明每個群組的字面解釋。

BROADWAY.com

BROADWAY across AMERICA

KEY BRAND Entertainment

BROADWAY BOX.com

GROUP SALES Box Office

BROADWAY Channel

黃色是否太亮了？

為什麼，謝謝你，這當然是羊絨的。

如果你能找到那失蹤的手指，你將得到一個獎品。

我們三人坐在點唱機旁，等待著燕麥餅上桌。

重新計畫體重的監控器圖示。

二樓包廂和三樓包廂的搶位戰。

沒有小角色，只有小舞台。

★ BROADWAY.com

★ BROADWAY across AMERICA

★ KEY BRAND Entertainment

☆ BROADWAY BOX.com

☆ GROUP SALES Box Office

☆ BROADWAY Channel

2014 FIFA World Cup Logo
2014年國際足聯世界盃標誌

巴西2014標誌

客戶
自發性提案

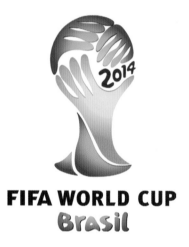

我是一個超級足球迷,所以我很高興能在2014年去巴西參加世界盃,直到我看到了它的logo。很多地方都設計得不合理。

無意冒犯所有的世界足球明星,但是這次他們看起來就像是青蛙。當然你也可以表示你的觀點。但是在2014年,就像是兩棲動物之間的攻擊,顏色的遞進漸層都是錯誤的。

我開始重新設計,給那些像青蛙一樣的手指戴上服貼的手套。守門員要戴手套。沒手套,就沒logo之愛!

也沒有必要把®標和©標設計成那麼大的字體,太顯眼了。

我重新畫了手,擴大了手指間隙。我還刪除了年份,這不僅簡化了logo,也簡化了色調。這個logo還需要在黑白色調上也成立,但舊款就是辦不到。

字體過於笨重和卡通化。我用簡化的無襯線字體做簡單的素描,手寫了昂首闊步的Brazil。

註冊和版權符號不成比例。

手指的識別很差。

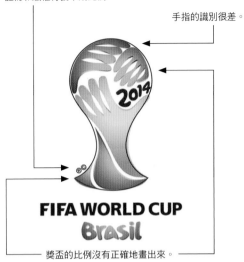

FIFA WORLD CUP
Brasil

獎盃的比例沒有正確地畫出來。

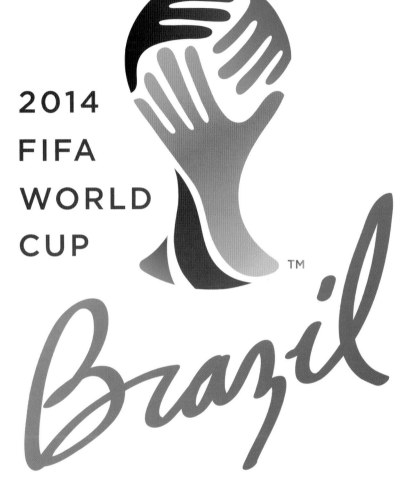

2014
FIFA
WORLD
CUP

™

Brazil

2014
FIFA
WORLD
CUP
™

Brasil

上圖

最重要的是，這個logo需要用不同的方
法重製，刺繡、絲印、印在可樂罐上，
這意味著在不去除核心結構的情況下，
它必須很容易地轉成黑白款。

上圖

用傳統的巴西國旗色重新繪製分明的手指。用鬆散的手寫體呼應巴西賽事
的感覺。

下圖

另一件人們想知道的事是，當你在設計識別時，
是如何通過幾個觸點工作的。我會希望看到能充
分利用國旗色彩和元素，去做運用。重複帶來力
量感。

H2H Sports
H2H運動

需求量不大的體育頻道

客戶
iN DEMAND

合作者
湯瑪斯・福奇

勝敗乃兵家常事。你輸了更多,你談論著你贏的時候,因為那真的很開心,對嗎?

然後你又輸了更多,要説的就是這個故事。

客戶委託我為他們叫做「Head2Head」的新體育頻道,設計一個標誌。我去了他們的攝影棚,當時我和湯瑪斯・福奇一起工作,那時我們開始做研究。結果,H2H竟然已經被別家公司收購了。

我告訴我的客戶,但是他們並不在意。

好吧,我和福斯回去後開始反覆地畫草圖。我們記錄下文字,翻閱速寫本,隨意地處理字母和數字。與電視相關的事情往往都是那一圈,像是哥倫比亞廣播公司(CBS),美國廣播公司(ABC)等等。如果它是環形的,它會自發地有電視感,所以我把注意力集中在那上面。

但是如你已所知的,關於電視臺或是logo,都沒有成功。我們再一次失敗了。

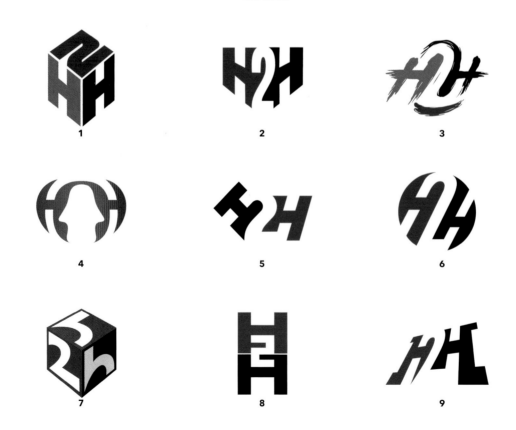

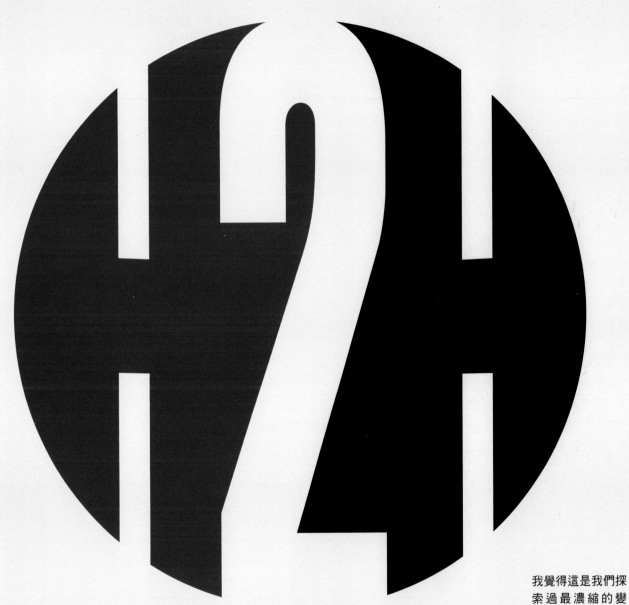

我覺得這是我們探
索過最濃縮的變
化。圓圈的使用似
乎對電視頻道是有
意義的。

Snapple 思樂寶水果飲料

擁抱陽光的溫暖

客戶
克里夫・佛里曼和合夥人 Cliff Freeman & Partners

創意總監
湯姆・克利斯曼 Tom Christman

客戶總監
傑夫・麥克利蘭 Jeff McClelland

聯合插畫師
克里斯多夫・尼曼 Christoph Niemann

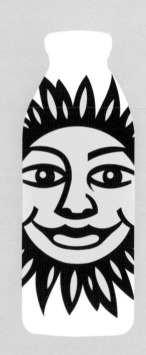

　　無論何時想起可口可樂，都會想到某些符號或圖像，例如絲帶或瓶身。當涉及思樂寶時，我希望他們保有自己標誌性瓶身的形狀，以及打開時有個很好聽的聲音。他們從來沒有去擁抱這個在消費者心目中意義重大的形狀。

　　我重新畫了這個太陽符號的標誌後，就開始把它放進各式各樣的應用程式和場合中，測試它的靈活性（或者說適用性）。然後我給克里斯多夫・尼曼打了一個電話，製作另一個版本。他很友好，會做有趣的動畫。不幸的是，我們的工作似乎沒有任何進展，但我們確實有過一段融洽的合作時光。

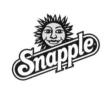 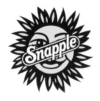

我嘗試了太陽和瓶子、字型結合的多種可能性。

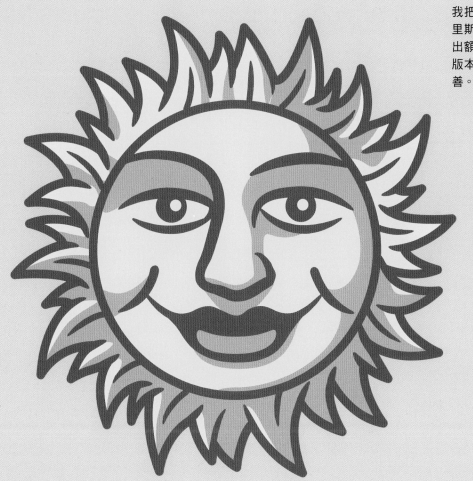

我把我的版本交給克里斯多夫，用動畫做出額外的詮釋。他的版本似乎比我的更友善。

Goodwill Outdoor Ad Campaign
善意企業的戶外廣告

跳過收費高速公路

客戶
堪薩斯州的代理商 Agency in Kansas

合作者
湯瑪斯・福奇 Thomas Fuchs
詹姆斯・維克多 James Victore

許多找我完成的案子,都來自中西部地區較小的代理商,對那裡的客戶來说,服務是最重要的。在這種案子,代理商選送了一些宣傳活動的廣告樣稿。我問藝術總監該採用什麼樣的風格才合適,廣告看牌上是否一定要用壓縮拉長的Helvetica字體(那不是招牌廣告會用的字體)?這份樣稿看來相當不錯。但我認為問題在於,要如何以簡短又令人印象深刻的句子來吸引路人。這些是戶外看板,所以資訊必須一目了然。當人們以75英里時速開車時,不會有時間閱讀整個標題。

我最初的想法是輪胎的刺耳聲。我回想起跟藝術總監談及能否使用logo(1972年由喬・薩拉姆〔Joe Salame〕設計)的一席話。他們的回答是「不」。為什麼?沒有原因。就按照廣告樣稿去設計完成就行了。

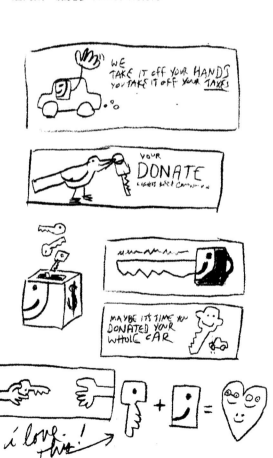

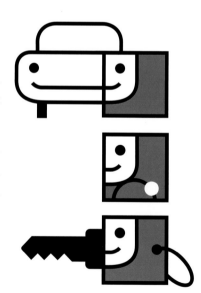

右下圖
這個商標依然大有價值。經過一番研究,我發現它仍在被使用中,但不同子公司會選擇性使用它們需要的素材。在我看來,這弱化了品牌。善意企業在亞利桑那州應該要和在緬因州有著相同的資訊。

左圖
詹姆斯・維克多最初的草圖。

代理商的廣告樣稿

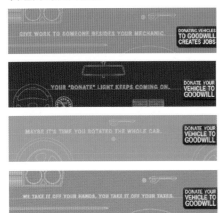

問題是我看不懂這個廣告樣稿，事實上，我應該一開始就堅定地強調這一點。我忍著咬緊牙關，並嘗試另一種「友善的線條風格」，但仍然撞牆。我累壞了。我要繼續沿著這條路走下去嗎？我是在服務善意企業，還是幫代理商實現願望？幾位朋友，像湯瑪斯和詹姆斯對我表示同情（詹姆斯根據我完成的鑰匙試著畫草圖，湯瑪斯設計了帶笑臉的汽車，如上），我決定最該去做的事就是單純地站穩我的腳步。我給了他們三個想法：現在看到的就是你要的東西、若是現在改變可以做出什麼，以及現在我能給的建議，這三個想法明顯地不同，你猜最後結果如何呢？

方向一
代理商的廣告樣稿（左側）傳達的風格不在插畫家的繪畫語彙中。最初的想法是將每個標題，結合資訊，用圖像圖示重新詮釋過。

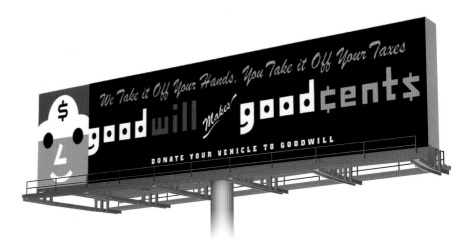

方向二
這是另一種試圖安撫代理商的字面嘗試。

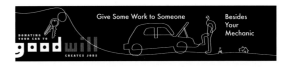

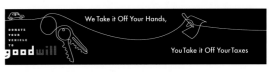

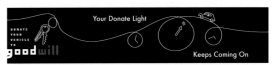

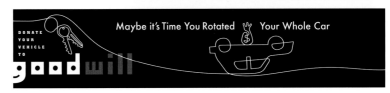

Royal Shakespeare Company
皇家莎士比亞公司

採取自由的戲劇參考

客戶
皇家莎士比亞公司
Royal Shakespeare
Company

藝術總監
安迪・威廉斯
Andy Williams

皇家莎士比亞公司聘僱我為他們的教育單位所製作的線上刊物畫一系列主題插圖。我被告知的主題是發展、分享和改造。在處理這些工作時，我開始玩起了RSC標誌。它沒有任何專屬性的強調，它肯定不屬於莎士比亞的風格。我是說，有沒有搞錯？用Futura字體？

我開始玩起字母的變形，「S」開始看起來像一張臉。我喜歡這種藝術形式，所以我一直堅持。我也把Trajan字體用在logo下方的文案上。有一個流傳已久的笑話，Trajan是電影片名行業的專有字體，所以為何不把它用作劇場的標誌呢？

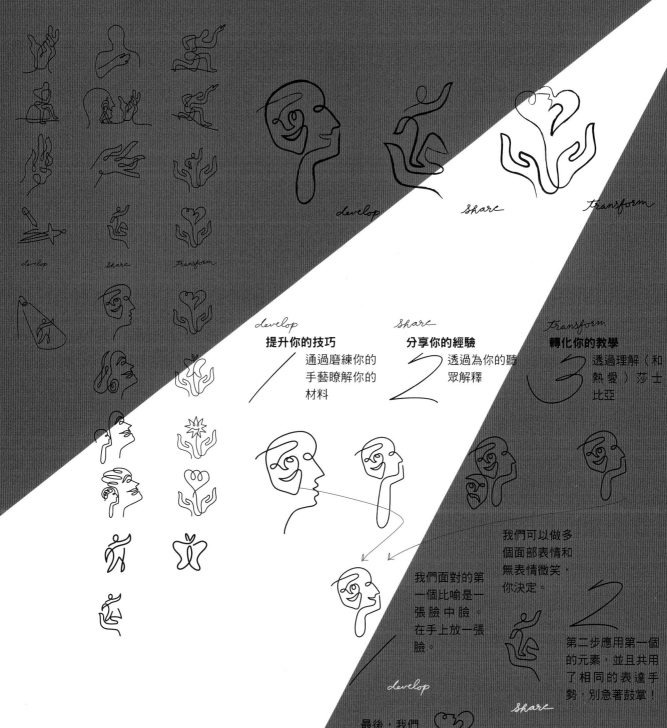

develop
share
transform

develop
提升你的技巧
通過磨練你的
手藝瞭解你的
材料

share
分享你的經驗
透過為你的聽
眾解釋

transform
轉化你的教學
透過理解（和
熱愛）莎士
比亞

我們面對的第
一個比喻是一
張臉中臉。
在手上放一張
臉。

develop

最後，我們
統合迄今所
經歷的，並
稍加潤飾一
下。

transform

我們可以做多
個面部表情和
無表情微笑，
你決定。

第二步應用第一個
的元素，並且共用
了相同的表達手
勢，別急著鼓掌！

share

發展、分享和轉化的各式各樣
視覺運用，都被否決了。

Verizon 威訊公司

不斷給予的打勾符號

客戶
威訊公司 Verizon

機構
五芒星設計公司

藝術總監
麥可・貝魯特 Michael Bierut
艾倫・菲 Aron Fay
艾比・曼通斯克 Abby Matousek

2015年，五芒星設計公司在麥可・貝魯特的指導下重新設計了威訊的商標。這跟以前的標誌相比是一個巨大的改進。正如阿敏・威特（Armin Vit）在他關於創新標誌的評論中寫道：「舊的標誌真的很糟糕。主要的斜體文字還勉強能看，但添加的漸層打勾符號和放大的z，像是一個拙劣模仿的公司標誌。」我完全同意這個觀點。面對老版本的Logo，就像醫生面對了不治之症的病人。

所以，當麥可提議以一套圖示來配合新的打勾符號時，我很高興地把它們做了出來。它們沒有太異想天開或太過變形，但仍是有個性的。對於一個商標來說，有各種擴展的可能，去接觸不同的受眾。但威訊有什麼理由要接受呢？就這樣，他們通過了這個方案。

上圖
多年來，威訊的老標誌受到了廣泛的批評。五芒星設計公司重新設計的標誌，將右邊紅色的打勾符號糾正了過來。

下圖
這些圖示是根據新的打勾符號開發出來的，也用了單線的視覺方法和一致的字型感受。

當我繪製桌上型電腦圖示，並開始將威訊品牌中的打勾符號應用到設計中時，對這些類別的探索就變得清晰起來。然而過多的處理會顯得過於做作。

	探索	通用	品牌感
電話			
桌上型電腦			
美國地圖			
鐘錶			
碼錶			
美元符號			
wifi符號			
箭頭			
房屋			

這是一個模擬示意，演示了圖示如何將網路、資料和電話的概念整合為一。

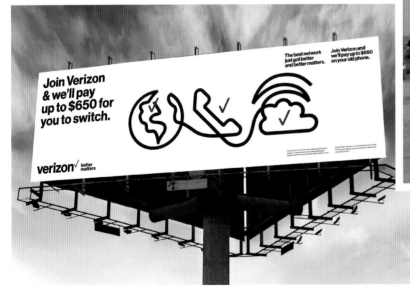

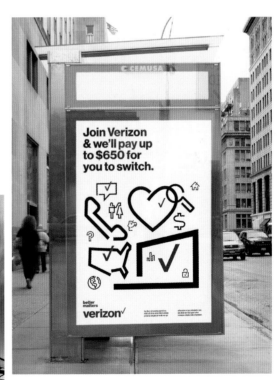

Starwood and Hotels.com
喜達屋和Hotels.com

解救了品牌整合部門的一份工作

客戶
喜達屋酒店 Starwood
Hotels & Resorts

設計師
艾瑞克・詹森
Erik Johnson
湯瑪斯・委斯貴茲
Thomas Vasquez

當我還是奧美廣告（Ogilvy）的品牌整合部門（BIG，Brand Integration Group）的一份子時，我們正在為喜達屋國際酒店的最佳客戶獎做設計。

這是我們第一個比較大的業務。整整六個月的歷程中，我們的兩個創意總監不斷地從各種角度嘗試，他們很多時候都失敗了（沒有通過客戶的要求），這個看似不起眼的工作賺了將近2百萬美金，也把我們從失業的邊緣拯救了回來，事實上，如果這個工作失敗了，我們所有人都將被炒

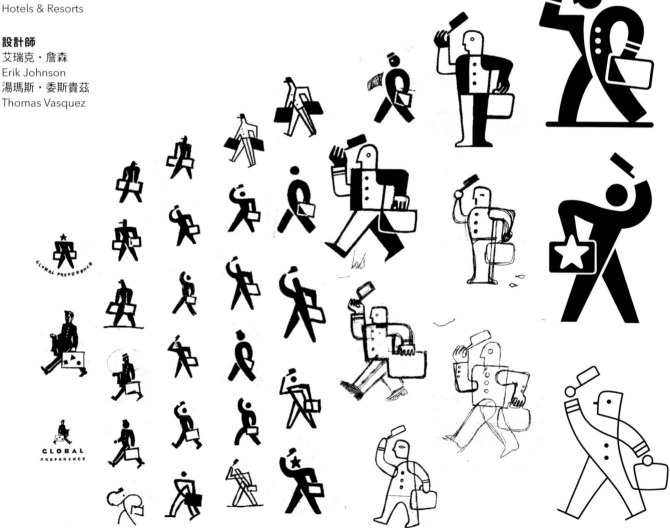

魷魚。最終我們完成了這個工作，其中還包括大量的額外工作（又是這樣，沒人要求的），例如他們主要品牌的標誌和圖示，一年之後，他們解僱了奧美，聘僱了另一家公司，來改進我們的設計。

　　這個作品當時沒有派上用場，但我最終在為後來的酒店網和其他的業務做設計時，還是使用了大量的這些形態的素材。

這個帶鑰匙的小太陽設計得真好。我記得當我正在設計這個圖形時，露易絲·菲利（Louise Fili）正巧來辦公室，這款太陽設計，完全吸引了她。

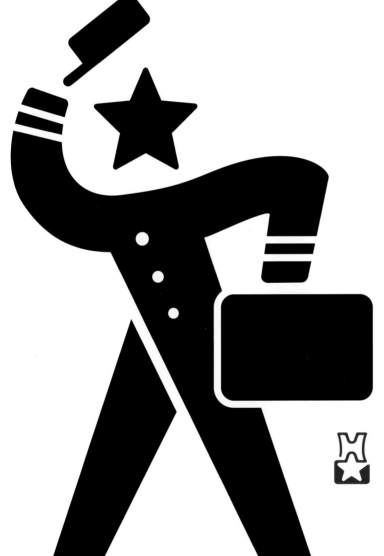

Wells Fargo
富國銀行

一切盡在車輪中

客戶
富國銀行 Wells Fargo

藝術總監
亞歷克斯・迪詹奧斯
Alex Dejanosi

　　優良的公司經常會花費大量的時間和資源去探索「假使……會怎樣」的命題。當考慮到傳承時，設計應該反映出它的文化歸屬。就像驛馬車永遠會是富國銀行標誌的一部分，但是我稍微變化了一些，讓它更容易被人們理解。我們探討的是如何讓風格和匠意，表現出他們的傳承和故事。

　　這些都不是成果的一部分。他們要求我做一個線性版本的標誌，我卻走向了相反的方向。不過，我確實為他們提供了另一輪的方案來滿足需要。回想當時，他們請了五名插畫家重新詮釋這個標誌。

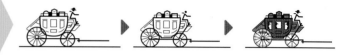

紳士們，發動馬車，駕！

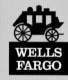

這個設計是以馬車車輪為基礎的。我試著把鈔票大發利市的意象融入馬車車輪的輻條中。馬車本身的形狀可以容納各種各樣的紋理和形狀。

鈔票大發利市

納入商標

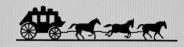

只是馬

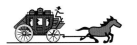 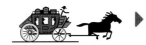

無關乎牛仔

從輪子開始發想
我轉向使用輪子和形狀去貫穿設計。

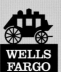 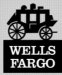 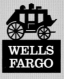

更少 ⟶ 更多

水平鎖定的標識是
種自我限制。

馬+馬夫

馬+馬夫+乘客

 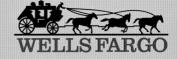

馬+馬夫+乘客+凸顯+韁繩

Zipcar

K.I.S.S.（Keep It Simple, Stupid）
保持簡單，愚蠢

客戶
Zipcar公司 Zipcar, Inc.

藝術總監
梅蘭妮‧斯貝斯
Melanie Space

Zipcar是家有趣的公司。我喜歡共享汽車這個概念。我只希望在我之前的駕駛沒踩到狗屎，弄髒車地毯。

這就夠了。他們需要一些簡單的圖示來告訴客戶該做什麼：加入、預訂、解鎖、開車。我嘗試了幾個想法，但是畫得越複雜，效用就越小。很明顯地，現在有很多這種共享概念，要是你不知道該怎麼操作，那還不如找一輛計程車。

所以我放棄了那些複雜的方式，選擇了簡單的手繪，真希望我一開始就是這麼做。

參考的風格目標

圖示探索

加入

預定

解鎖

開車

思考，然後加入

說你會加入

開心地加入

預定

解鎖

開車

Coca-Cola
可口可樂

把雜亂的、複雜的過程，
分解成一個可口的想法

客戶
可口可樂公司 Coca-Cola Company

代理商
科學方法 Methodologie

藝術總監
戴爾・哈特 Dale Hart

　　用一個圖示來試著傳達一個產品是如何製作和
發送的，這有點冒險，但這就是我被僱來的理由，
為可口可樂做年度會報。首先，我必須簡化過程，
讓它保持「快樂」，畢竟這是可樂，沒人會想提醒
我蘇打水裡充滿了不健康的化學物質和糖（特別是
像我這樣愛可樂的人）。我試著把所有的東西按順
序連接起來，從實驗室、工廠、裝瓶到送貨給消費
者，但最終他們只採用了一個圖示。我猜，最終如
果你是對股東談話，其實都沒差。

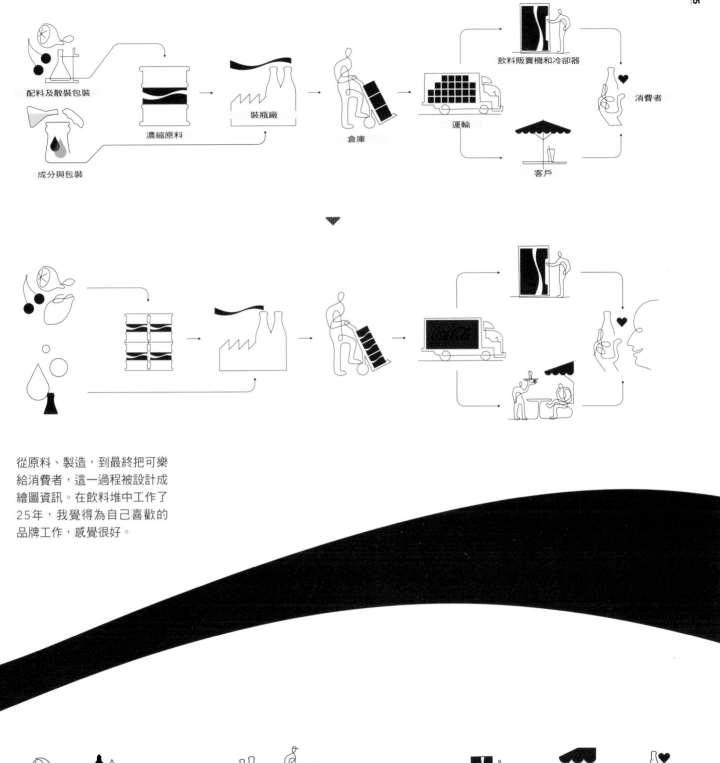

配料及散裝包裝

成分與包裝

濃縮原料

裝瓶廠

倉庫

運輸

飲料販賣機和冷卻器

客戶

消費者

從原料、製造，到最終把可樂給消費者，這一過程被設計成繪圖資訊。在飲料堆中工作了25年，我覺得為自己喜歡的品牌工作，感覺很好。

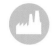

Tree Saver 樹木保護者

一次一隻貓頭鷹

客戶
羅傑·布萊克工作室
Roger Black Studio, Inc.

藝術總監
羅傑·布萊克
Roger Black

　　幾年前，著名的出版設計師羅傑·布萊克正在設計一種新的數位出版平臺，稱為「樹木保護者」。平臺提供現成的版式，給任何想要出版線上雜誌的人，不必聘請設計師，因此惹惱了許多設計師。他要我為他的無紙化電子出版平臺設計一個標誌。

　　如果貓頭鷹叫，沒人聽到，這是不是意味著這事沒有發生？嗯，也許是，在這個案子中，看到我畫的那些漂亮的貓頭鷹了嗎？好吧，終於有一個設計通過了，但是公司破產了。晚安，貓頭鷹。

回收環保，對嗎？
我從索尼綠色夥伴提案留下的一些想法開始。

由於這些東西都沒被用上，我保留了種子和葉子的想法，迅速地設計了一款符號，視覺上代表了美國農業部的有機徽章，只是為了好玩。原始的符號設計在小尺寸的包裝上是無法閱讀的，讓我覺得很煩惱。

簡單的平衡　　　　　更好的動態　　　　　具有符號品質

加強記憶的工具或改變/擴展的角色？

嗚，嗚。貓頭鷹嚎
叫。誰發出噓聲？

Digicel and Avaya
加勒比電訊和亞美亞

兩種不同觀點

通常，當你為一家通訊公司啟動一個設計專案時，某些設計元素會浮現在你的腦海裡，比如輻射塔或是手機圖示。但是它們並不總是有效的，而且這類產品也沒有一個是萬能的。

案例：我為加勒比電訊（Digicel）和亞美亞（Avaya）所做的設計，在切入點和執行上是非常截然不同的。

客戶
克里夫・佛里曼和合夥人 Cliff Freeman & Partners

藝術總監
湯姆・克瑞斯曼 Tom Christman

加勒比電訊，總部設在牙買加，販售手機並為加勒比地區的客戶提供手機電訊方案，其中大部分客戶使用電話卡支付。我嘗試了幾個角度……品牌名稱、創造電話圖示，並使用明顯的文化符號。經過多次反覆運算，客戶想保留他們用Comic Sans字體設計的logo。所以就這樣吧。

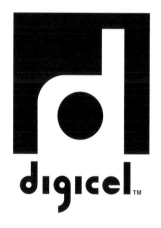

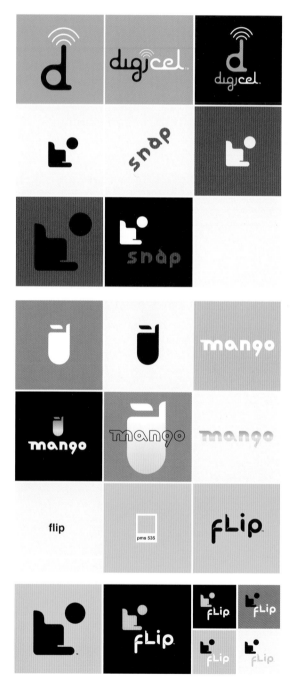

客戶
坦普林‧布林克 Templin Brink

藝術總監
喬‧坦普林 Joel Templin

　　亞美亞，另一方面，則完全是靠字型驅動的。品牌名稱中的字母是如此無縫地流暢結合在一起，並自己形成一個很酷的圖形，所以我玩的想法是，使字母看起來像一個蒲公英。當「風」微妙地吹起花朵，字母在空中飛揚，當它們落地，便形成了Avaya。恰好奏效。

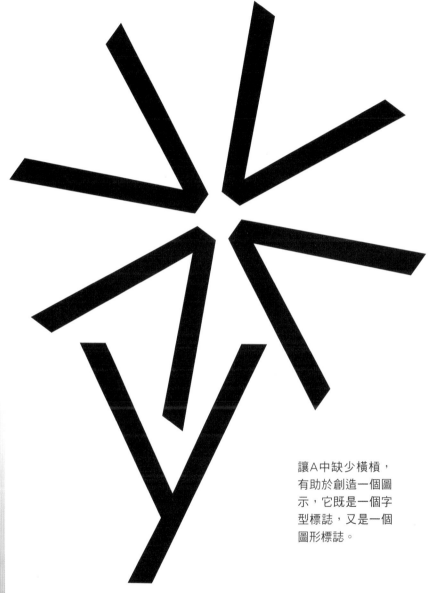

讓A中缺少橫槓，有助於創造一個圖示，它既是一個字型標誌，又是一個圖形標誌。

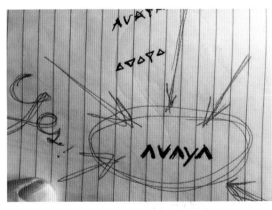

A -M

「看這張圖像的每一個人都必須對它有相同的理解，
否則這圖示就是失敗了。」

編輯設計
Editorial

現在大多數的人已經不再讀書了，我們只是瀏覽。我們從中尋找含金量的資訊。編輯圖示就像金塊，它們幫助讀者在走馬看花瀏覽資訊時，決定是否要認真讀下去，還是一覽而過。這些圖示畫起來很有趣，因為通常有很多不同的方式去描繪一個主題或文章，像是一個遊戲。它也可以是對耐力的考驗，因為你經常需要為無形的想法創造視覺參考，舉個例子，比如情緒。你也必須考慮到你所溝通的廣大觀眾。每一位看這張圖像的人都必須對它有相同的理解，否則這個圖示就失敗了。

編輯類專案面臨的另一個挑戰是時間表——幾乎時間總是很趕。像大多數插畫家一樣，當有壓力時，我的表現就會更好。有了那個滴答的時鐘，我就會更快地思考和更快地畫，所以會有很可觀的生產量。雖然很多東西都是垃圾，但總有一顆寶石藏在那裡。我最傑出的作品都是編輯類專案。那些沒過稿的作品，又回到素材庫中等待下一次出場。

一位藝術總監與插畫家合作的速成指南

約翰・柯比克斯 John Korpics，
ESPN、Fortune、InStyle、Esquire、娛樂週刊和GQ的前創意總監；哈萊姆村學院（Harlem Village Academies）特許網路行銷主管

世界上有數不清的插畫家，要怎麼挑選呢？以下是根據我多年經驗總結後的速成指南，我不是說你必須要這麼做，這只是一個對我有用的工作方法（記住，我在職業生涯中不止一次被炒過魷魚，所以……僅供參考）

運動員Logo

模仿高爾夫運動員
高爾夫文摘
創意總監 肯・德拉戈
Ken Delago
藝術總監 克洛伊・高
肯 Chloe Galkin

首先，我得在你的才華值和混蛋值之間找一個平衡點。一般來說，不值得和那些讓人痛苦的人共事，不管他們的想法有多聰明，或者他們畫的線有多漂亮。總有一個人也許工作能力可能比你差了一點，但誰都不可能因為接到了一通電話，能為保羅・奧斯特（Paul Auster）最新的短篇小說集設計封面，就永遠處於巔峰。

第二，我想知道你是否能解決我的問題，而不是提出你自己的討論議程。我不想思考解決這個問題的超級好想法，這正是我付錢請你做的工作！我是制定最後期限的人，還有另外二十個你不知道的問題，還有個老闆在她的辦公室裡貼著一張鼓舞人心的海報，上面畫著一群大雁呈V形編隊飛行，上面寫著「團隊合作」，所以，我需要確保我們會一起努力來解決「我的」問題。

說到這就不得不提……我需要知道你會選擇方向。你絕妙的想法可能就像是亞維農少女在現代繪畫中的地位一樣重要（正如你現在告訴我的），但是我需要的插圖是五公分正方形大小的，而且明天就要。哦，順便一提，我在為一家經營農場設備的商業類雜誌工作（至少這是這次的前提），而不是紐約的《時代週刊》，所以我需要你畫的時候考慮我的品牌，因為我關注的是要讀這份雜誌的75000位農民，而不是你要參加的下一次美國插畫大賽。另外，我今天晚些時候還需要做草圖和修改草圖，明天提出最終結果，而我的出價是150美元。

創意總監 肯‧德拉戈
Ken Delago
藝術總監 克洛伊‧高肯
Chloe Galkin

大師Logo

給貝佐斯（Bezos）的
《新聞週刊》
藝術總監 辛西亞‧霍夫曼
Cynthia Hoffman

最後，你要能畫出來。這可能聽起來很廢話，但老實說，這裡有很多插畫家，他們甚至無法在火柴盒上畫出一個牛仔。這是一種真正的技巧，它需要坦誠、善良地努力工作，練習和重複訓練來達到它的效果。你在畫畫的時候越舒心，你就會想像出更多不同的想法，這就意味著我將成為這些想法的受益者，更不用說你會開始有更多的委託了。這很簡單：你的繪畫能力會成為你想法的上限，而這又會限制你所賺到的錢。

我今天和你們分享的所有這些，不是基於我對插畫界的敵意，而是因為我非常尊敬他們！我喜歡插圖和插畫家，能夠在多年的時間裡與一些最優秀的人一起工作，我感到非常幸運。合適的插畫家可以成為你品牌的一部分，解決你的問題，講故事，吸引你對內容的注意，讓你發笑或者三思。他們可以使複雜變簡單，貶低那些無恥之徒，揭發作惡的人，推翻君主，改變世界。但是有一個推論是2%的插畫家得到了99%的工作。在我看來，這是因為2%的人更聰明，更有個人觀點，可以畫得更好，可以把握方向，而且最重要的是，他們不是混蛋。這才是最重要的。

我希望這對你有幫助。哦，關於本書作者菲利克斯？他就是這種人，完美無缺。

Love Trumps All
愛川普

大好機會不容錯過

合作者
湯瑪斯・福奇
Thomas Fuchs
喬・佛里德蘭
Josh Friedland

　　2004年時，我和湯瑪斯一起合作，第一次為一本書畫插畫，叫做《解構小飛象》（*Deconstructing Dumbo*）：共和黨的百位肖像，當時小布希當選了總統。我們畫了100個不同形態的小象形象，例如一顆蘋果和蛇的形象，顯示狡猾的共和黨如何使布希當選總統，或者是一個小象的下半部和它的頭部分離。我們創造了很多有趣的諷刺插畫。

　　時間很快進入到2015/2016年，唐納・川普正在競選總統。哇，真是個絕佳的機會。喬許和我使用相同的圖片來與川普說過或沒說過的話配對。你能看出來哪些是真話，哪些是捏造的嗎？這可不像看起來的那麼簡單。

1874

1976

 1996 **2000** **2004** **2008**

1.聖經　☐True ☐False

我愛聖經。我愛聖經。
我是個新教徒，長老會教徒。

2.戰爭　☐True ☐False

我擅長戰爭，
我無疑熱愛戰爭，
但僅限打勝仗。

3.教育　☐True ☐False

我們的小孩是世界上最優秀的學生，
毫無疑問。
但是我們會失去教育核心標準。

4.錢　☐True ☐False

我愛錢。我很貪婪。我是個貪婪的人。
我不該告訴你的。
我一直都是個貪婪的人。
我愛錢，對嗎？

5.死刑　☐True ☐False

我們必須懲罰罪犯。我們需要懲罰。
我喜歡死刑，但我們用得不夠。

6.中東　☐True ☐False

我喜歡中東，但這是一場災難、
徹底的災難。我們要消滅ISIS，
否則我們都要吃蔬菜球法拉餅。
你吃過嗎？相信我，你不會想吃的。

7.微軟全國有線廣播電視公司　☐True ☐False

早上好，喬。米卡也愛我。
她說了些負面的話，但坦白地說，
她對我很感興趣。不能怪她。

8.威斯康辛州　☐True ☐False

我愛威斯康辛州。
這是個很好的地方。

9.紐約　☐True ☐False

我愛紐約市。充滿愛和能量。
沒有其他城市像它一樣。
我們不見得需要史坦頓島。
它需要被關注。

10.稅收　☐True ☐False

我們需要納稅。
我們必須徵稅。我們付錢。
相信我，我付錢。你知道我付錢。
但我喜歡盡可能少付錢。

11.稅收　☐True ☐False

我喜歡納稅。我們得對人徵稅。
你去過卡門群島嗎？海灘巨大無比。

12.約翰・麥肯　☐True ☐False

我喜歡退伍軍人。還有戰俘。
那些逃跑的人
——而不是那些被抓到的人
——就像約翰・麥肯那樣。

13.野外生活　☐True ☐False

我喜歡大自然，但是聽著，我是個城市
人。來吧，你看看國家公園，最高級的
房地產。如果我們不這麼看，就輸定
了。關鍵時刻啊。

14.自殺　☐True ☐False

我喜歡自殺。有時候我真希望我死了，
但誰會花我的錢呢？我老婆梅蘭妮亞？
我寧願自殺也不願讓她花掉。

15.賽跑　☐True ☐False

有色人種很可愛，但很危險。
我們需要關注一些事情。
對這些人要信任，但要不斷核實。

16.氣候變化　☐True ☐False

我熱愛氣候變化，感覺很棒。

17.退伍軍人　☐True ☐False

退伍軍人協會是一個醜聞，是腐敗的。
現在發生的一切是個恥辱。
相信我，如果我贏了，我成為總統，
那就結束了。我喜歡退伍軍人。

18.計畫　☐True ☐False

它是有形的，它是堅實的，
它是美麗的。
從我的角度來看，這是藝術的，
我只是喜歡房地產。

19.計畫　☐True ☐False

你不能想得太多。
我愛小布希，
但他想得太多了。

20.家庭　☐True ☐False

我的家庭很棒。我愛我的家人。看看我
女兒伊凡卡。我是說拜託。她是個非
常漂亮的女人。如果我在Tinder上看到
她，我會向右滑動。只是說說而已。

21.水刑　☐ True ☐ False

他們問我，川普，
你覺得水刑怎麼樣？我說我喜歡。
我喜歡，我覺得很棒。

22.剖析　☐ True ☐ False

「我愛我的手，尺寸不小。
看看這雙手，多麼巨大，絕對不小了。
你看待事情的角度不太對。」

23.政黨　☐ True ☐ False

我愛共和黨，但他們的政黨是個災難，
我得告訴你！

24.原罪　☐ True ☐ False

我們都有罪，對嗎？原罪沒問題。
我喜歡犯一點點罪。
問問我的三個妻子就知道了。

25.監禁　☐ True ☐ False

我建了很多旅館。
它們是世界上最好的。最好的。
你知道嗎，我們要建造最好的監獄。
他們將是巨大的。我喜歡監獄。

26.真相　☐ True ☐ False

我喜歡聽好故事，
但是你永遠不該撒謊。我嘗試不撒謊。
我從沒撒過謊，據我所知。

27.勞動力　☐ True ☐ False

廉價勞力，若能獲得，會是很棒的事。
墨西哥和中國，有廉價勞動力。
我們沒有，這是要正視的事。

28.汽水　☐ True ☐ False

我喜歡可樂也喜歡百事可樂。
我更喜歡有時候喝可樂時來根吸管，
你懂我說的，可樂很棒。

29.迪士尼　☐ True ☐ False

我愛迪士尼，但坦白說，臺詞太長了。
我們需要為此做點什麼。我們會的。
但我真的很喜歡迪士尼。

30.ET　☐ True ☐ False

我愛ET，一部偉大的電影。
孩子們喜歡它。故事很精彩。
茱兒·芭莉摩（Drew Barrymore，以
ET一片竄紅的女星），沒有她也行。

31.老年人　☐ True ☐ False

我愛老年人。他們愛我。
我和老人們相處得真的很好。

32.鞋　☐ True ☐ False

我喜歡各種高檔鞋。
我還記得一些鞋子當時覺得非常棒，
直到後來發現了更好的。

33.馬鈴薯　☐ True ☐ False

感謝愛達荷州！我喜歡你的馬鈴薯，
沒有人能種得更好。

34.西班牙人　☐ True ☐ False

最好的墨西哥塔可沙拉
是在川普大樓燒烤店做的。
我喜歡西班牙裔。

35.OREO餅乾　☐ True ☐ False

OREO！
我喜歡OREO；我再也不會吃了。
再也不吃它們了。

36.世界和平　☐ True ☐ False

我熱愛世界和平，但我也熱愛戰爭。

37.哈里遜·福特　☐ True ☐ False

我愛哈里遜·福特，
而且不只是因為他租了我的房子。

38.美國　☐ True ☐ False

美國、美國、美國，我愛美國！

39.女人　☐ True ☐ False

我尊重女人，我愛女人，我珍惜女人。
你知道，希拉蕊·柯林頓說：
他不應該珍惜。
我真的很珍惜，我愛女人。

40.歌手尼爾·楊　☐ True ☐ False

我愛尼爾·楊。
他愛我！我們關係很好。

Real Simple Icons
雜誌《化繁為簡》的圖示

簡明的路線指引線索

客戶
RealSimple.com

創意總監
珍妮・弗勒利
Janet Froelich

藝術總監
賽博利・格蘭德金
Cybelle Grandjean

2009年，當珍妮接任《化繁為簡》（Real Simple）的創意總監時，她修改了許多常規專欄，並添加了新的專欄。她僱我來創作一些小專題，創造每一頁頂部能看到路線指引圖示。

保羅・蘭德（Paul Rand）曾經説過：「圓圈是最完美的形狀。」並非每個人都能接受，很抱歉，但他説的有理。在近十年的時間裡，我為《化繁為簡》雜誌畫的插畫都是圓形的線條，它占的空間很小，但是很令人難忘，幾乎存在每一頁上。這個過程相當嚴謹，結果並不總是「一條線」，卻也是符合美學的。而每當節日到來時，我要為感恩節設計一些新的火雞圖示，為畢業季設計帽子等等。

這些年來，每當他們需要一個圖示時，就會打電話給我們，我們就會有新產出。我們做了幾百個。現在，他們已經被擱置了，分門別類地放進抽屜裡，或許會在另一個合適的日子裡再次出現。

解決方案

 食物 生活智慧 你的意見 禮物指南

International Herald Tribune
國際先驅論壇報

識別出女性因素

客戶
紐約時報
New York Times

藝術總監
凱莉・喬 Kelly Joe

《國際先驅論壇報》希望通過長達一年的文章、專欄和多媒體報導,來研究二十一世紀初的女性地位。他們想要為這個系列做一個視覺參考,因此我又開始研究婦女肖像。通常,女性圖像會集中在一或兩個關鍵詞上,以這個案子為例,一是地球,另一個是女性。

所有的選擇中,這是我最不喜歡的,但是經過一些時日的關注,我開始逐漸愛上這個圖形。

初步探索

| 1 | 2 | 3 | 4 | 5 | 6 | 7 | 8 |

圖像線條的粗細和平
衡，需要在微觀和宏觀
層次上進行篩選，以使
其感覺正確。確定尺寸
總是比較難。

順著線條折射光線，帶領眼睛觀看圖像，而不致
打結。這當中有許多相交的線條。是從底部還是
頂部開始畫起？這合理嗎？其實很多時候只是關
乎審美，你必須用審美的眼光評判圖形的工作原
理。

最難的部分是測量筆觸該有多粗，線的哪些部分
該在後面或前面重疊。我違反了一些我通常使用
的規則。最後，臉部刻意傾斜，我認為這是有效
的。

Illustrating the Many Voices of the New York Times Op-Ed Page
把《紐約時報》的多種聲音插畫化

布萊恩・雷 Brian Rea，前《紐約時報》藝術總監

在我擔任《紐約時報》專欄版的藝術總監期間，我有機會委託菲利克斯做了許多插圖項目。他製作了在評論頁面上使用的插圖，以及「字母設計」（letters pieces）——這些圖片與字母或一組字母一起出現在編輯頁面上。

對於一些藝術家來說，比起在評論頁面上創作作品，為字母部分創作插圖沒那麼吸引人，因為這些字母是在跨頁上的小圖像（通常2×2.5英寸，就是5×6公分）。然而，菲利克斯非常喜歡他的工作，他的作品完美地詮釋了那些引人注目的圖形圖像，這些圖像常常是扭曲的，但卻有著令人難以置信的清晰想法。

我委託的大多數藝術家每天都會提交兩到四個想法——但菲利克斯會提交一整頁充滿可能性的解決方案。他能夠創作出這麼多有效的作品實在是不可思議，我開始依賴他，他負責的項目，完成時間出奇地緊湊，而且都是那些具有挑戰性的主題，需要有智慧、敏感性和影響力的圖像。

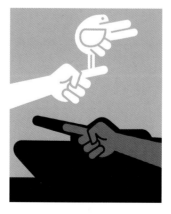

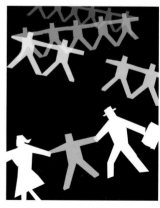

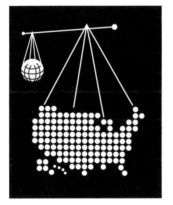

IMMI
GRRRR
ATION

(Hint: Answers to Come)

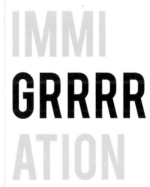

我之所以喜歡與菲利克斯合作,在於他更注重插畫是一種協同合作,就好像他是在跟藝術總監一起解決問題,而不是為藝術總監幹活。他的目標和我一樣:畫出最靈氣的、最強大的作品。因此,任何關於修訂或調整的討論,他都能清楚地理解,而且會再進一步地研究這個想法 。對於他負責的專案,如果你遵循菲利克斯的草圖看下去,你就可以看到他是怎樣思考每個問題的,他會把想法由內而外地顯示出來,並且減去不必要的元素,再添加關鍵資訊,直到最後只剩下一顆寶石,漂亮的解決方案=就在一個五公分的空間中展現出來。

編按:這是專欄部分的樂趣和遊戲,但很明顯,雷和菲利克斯沒有一起合作過一本書。

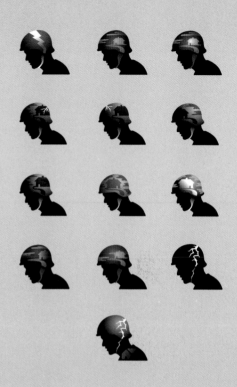

戰亂 War Torn

其中的一個話題是關於從戰場回來的士兵,罹患創傷後壓力症候群(PTSD)。我回想起關於他最初想法的討論。士兵的形象看起來很好,但卻少了人性或情感成分。所以我回去找了菲利克斯,並討論了這個話題。他準確地理解了所需要的東西。改出的新圖示不僅有很強的隱喻性,並且在情感上更加豐沛,當然,更要在畫紙上靈活地畫出來。他專注於這件事,琢磨出越來越多的想法,深入地探索這個話題,運用更多的精確性,精細化地集中在士兵的姿勢上,以表明他的精神狀態。他最終畫的插畫,體現出一種安靜的力量,這不是一件容易的事情,畢竟插畫那麼小。

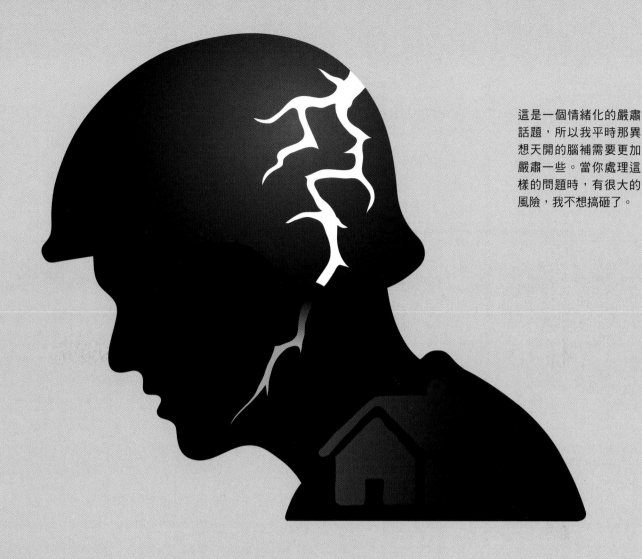

這是一個情緒化的嚴肅
話題，所以我平時那異
想天開的腦補需要更加
嚴肅一些。當你處理這
樣的問題時，有很大的
風險，我不想搞砸了。

探索

Parsons The New School
帕森新學院

編輯協同合作:二人智慧勝一人

客戶
帕森設計學院
Parsons School of Design

合作者
奇普・沃斯 Chip Wass
尼古拉斯・布萊奇曼
Nicholas Blechman

藝術總監
伊芙琳・基姆 Evelyn Kim

向外拓展和義工招募

媒體討論

喊口號

　　我和朋友們一起為帕森設計學院設計了兩個獨立專案。和別人一起來回工作,因此獲得不同觀點總是很有趣的。我會給出一些幾乎已經完成的東西,然後他們會接下球,賦予它一個完全不同的形象。我喜歡這種碰撞,我們融合的風格彼此互補。

右圖
奇普・沃斯和我設計了一些招募新生小冊子的重點插圖。我們為這些東西持續奮戰。有參與者和行動者(行動者是紅色的)。一旦這個規則建立起來,遊戲就自己運行了。

更遠的右圖
帕森每年都會為課程印製一個小冊子,聘請一名插畫家。尼古拉斯和我在2001年畫了這些小圖示和小插圖。我總是從與其他藝術家的合作中,學習到一些東西,你可以看到作品的混合性。我還受到一些卓越藝術家如理查・麥奎爾(Richard McGuire)的影響,當時他是我的鄰居。

政治宣傳口號

宣導政策

The Atlantic Monthly
大西洋月刊

讀者的視覺導航裝置

客戶
《大西洋月刊》
The Atlantic Monthly

創意總監
麥可・貝魯特
Michael Bierut

藝術總監
傑森・崔特
Jason Treat

多年前，作為重新設計《大西洋月刊》的一部分，藝術總監傑森僱我來為雜誌的不同欄目設計一個路線指引圖示目錄。從風格上來說，我們想要一組線性連接的圖示。我建議用一點紅色來創造一個有凝聚力的形象。這些圖示是雋永的，而不是為了趕時髦的，因為它們會使用很長一段時間⋯⋯至少十年，我相信。

第一輪

採訪

部落格

檔案室

圖片集錦

影片

錄音檔

採訪圖示

當我做了這個圖示時，我想像一個有髮髻的女人。原來，我比我的時代還超前。今天來看，這可能是一個男子漢。

| 第二輪 | 第三輪 | 第四輪 | 最終稿 |

Obama 歐巴馬

帶來希望……
我們現在比以往任何時候都更需要

客戶
自發性提案

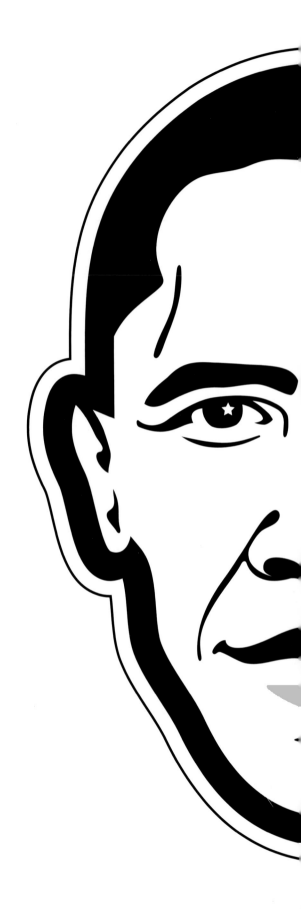

服從（obey）、歐巴馬（Obama）、服從嗎（Obeyma）……在2008年，我們充滿了希望，我們的樂觀情緒也在不斷地下滑。至少自由主義者做到了。我們用投票選出自己的第一位非洲裔總統而感到驕傲，並且你無法抹去我們臉上的笑容。謝博爾·費雷（Shepard Fairey）希望競選海報被關注、抄襲和複製。

我以自己的慶祝方式，趕了流行。這個自發性的小小個人插畫在2008年和2009年引發了一些重大的事情。它先是在選舉前進行的募資宣傳海報和貼紙上印了出來，然後又出版在史蒂芬·海勒（Steven Heller）、艾倫·派瑞扎克（Aaron Perry-Zucker）和史派克·李（Spike Lee）的書《為歐巴馬做設計：變革海報》（*Obama: Posters for Change*）中。書中有數百張由設計師和藝術家提交的圖片。出版這本書的結果是，我受邀在厄瓜多演講並召開一個研討會，在那裡我遇到了美國大使和許多有趣的學生。有時候玩設計也是值得的。

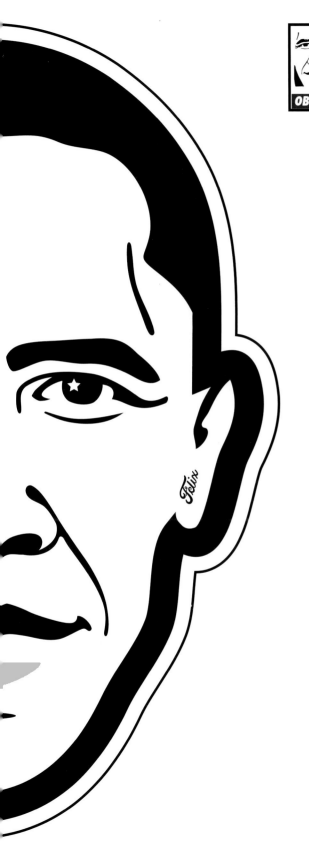

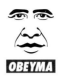
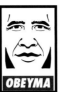

我不得不提煉面部
特徵和線條厚度，
以適合貼紙生產。

試圖彌合安德列巨
人（André the Gi-
ant）和歐巴馬之
間的差距，本身就
是一場遊戲。

Comedy Central 喜劇中心

平面設計單元

客戶
自發性提案

2010年，我在「每日秀」（The Daily Show）上看到了一些非常糟糕的平面設計，它們正在推動一場集會，由楊·史都華特（Jon Stewart）和史蒂芬·科爾伯特（Stephen Colbert）發起推動的，名字是「恢復理智與恐懼」。基本上，他們是在回應早先由保守派脫口秀主持人葛蘭·貝克（Glenn Beck）主持的「恢復榮譽」的活動。設計師尼爾·阿斯皮納（Neal Aspinall）為貝克事件創造了一張很好的海報，相當仰賴麥可·史瓦布（Michael Schwab）的美學。

另一方面，「史都華特/科爾伯特」集會的平面設計非常糟糕。他們真的很惡質，就我看來像是一場玩笑。這些肖像畫很糟糕，看起來就像一個實習生創作的。他們甚至還抄襲了貝克的海報，完全沒有任何效果。

所以，我重新畫了一下，放到我的網站上。在這種情況下，美學戰勝了概念，因為這個概念是模仿貝克的。但問題是：沒有人在乎。貝克的集會是在幾個月前舉行的，如果你打算模仿某件事，那就使它變得有意義。

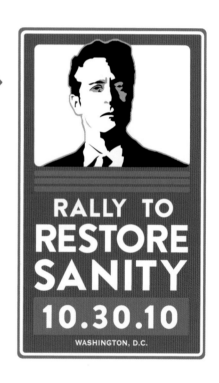

上圖
喜劇中心的原始標誌和靈感來自葛蘭·貝克的集會海報。看看奇怪的灰色半色調和藍色安全線。真是一團糟。

TEAM**SANITY**

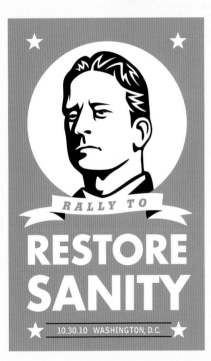

RALLY TO
RESTORE SANITY
★ 10.30.10 WASHINGTON, D.C. ★

I'M WITH
SANITY

SANITY

TEAM**FEAR**

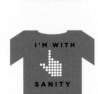

SAY HELLO TO
SWEETNESS

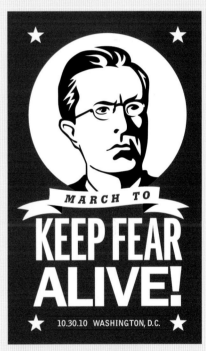

MARCH TO
KEEP FEAR ALIVE!
★ 10.30.10 WASHINGTON, D.C. ★

FEAR

「在設計路線指引時，你不能太聰明，這會給你帶來混亂。」

路標指引設計
Wayfinding

設計路徑指引圖示，是為了指引人們盡可能沒有困惑地從A地到B地。它們是普遍通用的符號象徵，任何語言文化的人都能明確地理解。想想你在洗手間看到的男人和女人圖示，是不是很簡單？有時候最簡單的解決方案卻是最難體現的。在尋找方向的時候，你不能太聰明，這會給你帶來混亂。路線指引圖示可能是任何東西，真的：像是動物，在動物園或公園清楚識別動物的種類；人類的動作，例如走路、工作、擁抱；或是符號，例如十字交叉線，表示火車通過的路口等等。越簡單的標誌，越能清楚地引導你找到路。

California State Parks
加州國家公園

當對野外的呼喚充耳不聞

客戶
亞當斯・莫里卡公司
AdamsMorioka, Inc.

藝術總監
西恩・亞當斯
Sean Adams
諾里・莫里卡
Noreen Morioka

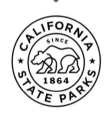

　　打造一個國家公園的品牌是一件很有趣的事情，或至少如果你沒有與政府機構合作的話，是有可能的。莫里卡公司僱我為加州國家公園建立一個指引系統。目前的品牌元素遍佈各地，有不同的字體和插畫風格。這就像一個品牌案例，專門研究不該做什麼。

　　我畫了各種各樣的動物，包括美洲獅、烏龜、鵪鶉和松鼠，它們是整合品牌中的一環。還有一些實際層面要考量：因為這些實物標誌要接受惡劣天氣條件的挑戰，我們希望能在不妨礙自然景觀的情況下，印在鐵質標牌上。

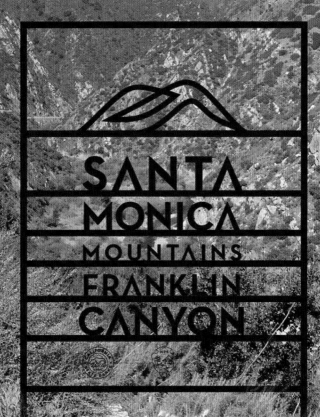

SANTA
MONICA
MOUNTAINS
FRANKLIN
CANYON

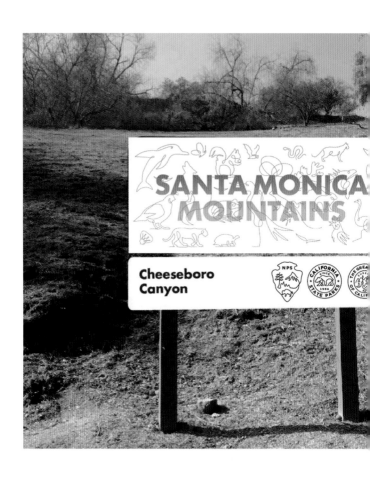

SANTA MONICA MOUNTAINS

Cheeseboro Canyon

同動
我把
風格

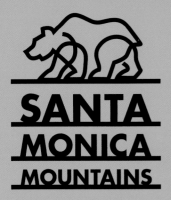

SANTA MONICA MOUNTAINS

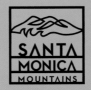
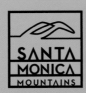

把我的插圖風格整合進排版中,感覺就像新藝術裝飾運動邂逅了中世紀。

TAQUETEASYBRA

這裡通往海浪　　這裡通往步道　　善待松鼠　　獅子山岩　　停車位

Bronx River Alliance
布朗克斯河聯盟

替煩人的設計師做的一個年度公益作品展示

客戶
DesignNYC

專案負責人
史蒂芬・海勒
Steven Heller

聯合設計師
湯瑪斯・委斯貴茲
Thomas Vasquez

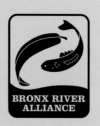

這是原來的標誌。 他們並沒有要求我重新設計它,但是我覺得它需要調整,因為它不能很好地減少認知負擔,很難閱讀。

　　DesignNYC是一個由設計圈領袖創建的草根組織,他們想通過義務提供設計服務來創造城市的社會變革。我被他們吸引住了,來為紐約的城市公園和活動中心創建品牌和標誌,尤其是布朗克斯河聯盟。史蒂芬・海勒是我的啦啦隊長和嚮導。

　　我幾乎感覺自己像個公園志工。我花了幾個小時在那裡學習認識各種各樣的魚。在大量的修改和開會上花了幾個月的時間。這個聯盟的決策者也是志工,我瞭解到他們都覺得自己需要維護自己的觀點。他們爭論我畫的魚類型,以及它看起來像鯰魚(catfish)還是皮格魚(bullfish),導致浪費了大量的時間和精力。

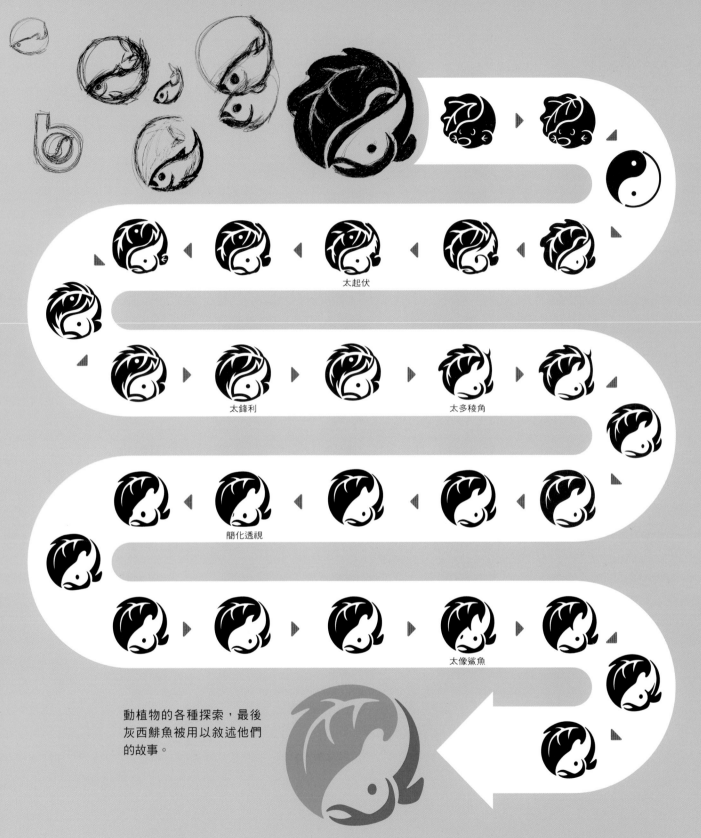

太起伏

太鋒利

太多稜角

簡化透視

太像鯊魚

動植物的各種探索，最後
灰西鯡魚被用以敘述他們
的故事。

太波浪起伏

加一棵樹？

 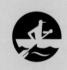 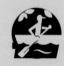 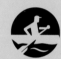

減少樹葉

太加拿大？

在探索了一些最初的
圖示後，我覺得有必
要重新審視公園和遊
憩部門使用的楓葉。

有大麻嗎？

有趣

更加中心　　　　　　　　移下來

bronx river alliance

bronx river flotilla

parks and recreation

 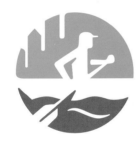 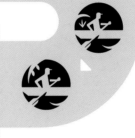

加入城市景觀？

river blueway

我把圓形城市景觀，水和划船者的元素進行了提煉，以補充標誌。

river greenway

我也做出了藍色款和綠色款的標誌，這屬於他們的品牌計畫。

BRONX
river alliance

BRONX
river flotilla

New York Times Science Section
紐約時報科學版

為非視覺想法開發視覺語言

客戶
紐約時報 New York Times

藝術總監
凱莉・朵 Kelly Doe

合作者
傑瑞・庫柏 Jerry Kuyper

與某種形式或形象並無聯繫的創意設計總是很棘手，而且非常主觀。人們對某些確定術語的含義有自己的看法。衰老、長壽、樂觀、懷孕、危險、風險、過濾等等。為這些特別困難和模糊的主題，設計圖像的任務是艱鉅的。隱喻、類型、數字和科學方程式的混合似乎是合適的，但一開始並非如此。我摸索了好幾天，才把它處理好。

我的同事，設計師/搭檔傑瑞・庫柏（Jerry Kuyper）幫助了我，他給我看了方形平面螢幕（右頁下方中間圖）。從那時開始，它只是一個減少各種材料堆砌，以一種科學的方式構建語言系統。這個系統中的所有一切都依賴於45度角。

第1行：高齡化、分娩、營養、模式
第2行：意識、兒童、預測、預防
第3行：差異、練習、感知、控制
第4行：危害、長壽、風險、安全
第5行：心理健康、成藥、檢查、症狀

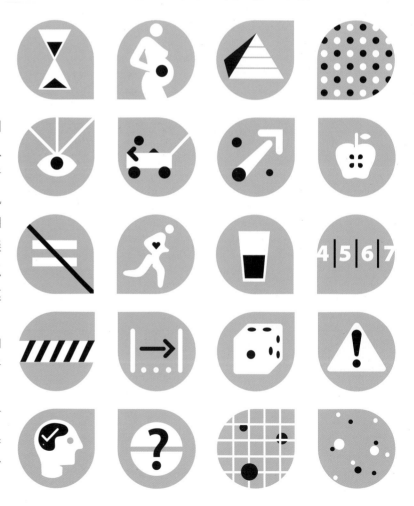

我覺得一個無頭的孕婦會表達得不錯，但是看起來她吃了好多東西。

這個過馬路的標誌沒有被使用也沒被展示，但它有統一的外觀和感覺。後來回想起來，用在了其他項目。

釘子下微妙的陰影，表現在這個日曆圖表中很精準，可惜日曆本身已經過時了。

Sc
Screening

這個圖示的靈感來源於達文西的「人類的起源」，諷刺地是，它被人們用作紐約自然歷史博物館的圖示，由湯瑪斯・福奇（Thomas Fuchs）繪製。

這條腿的一些東西讓我想起了童書《野獸國》（*Where the Wild Things are*）中的主角麥克斯。

親愛的，我們快遲到了，博物館六點關門。

這個設計是用W形象和女人形象呼應，同事強調了十字架和圓形。

關係

我的初稿裡這個圖示的人物手是垂下的，但他需要更多愛。

父母/家庭

這一次是再設計。我為家庭採用了一些古老的想法，用一種提煉資訊的方式重新畫了出來，最後，最後一分鐘，儘量去伸手抓。我是唯一一個看到其中幽默的人。

第1排：
　健身、食物、節食/體重、營養、關係

第2排：
　父母/家庭、心智、睡眠、身體、癌症

第3排：
　身體、心、好男人、好女人、好孩子、懷孕

第4排：
　高齡化、風險、問好、替代、藥物、醫生

第5排：
　藥物、疫苗接種、危害、病人費用、預防

上海 SHANGHAI

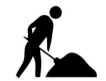
雪梨 SYDNEY

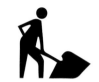
多倫多 TORONTO

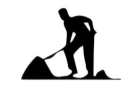
斯德哥爾摩 STOCKHOLM

聖地牙哥 SANTIAGO

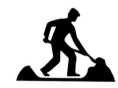
奧斯陸 OSLO

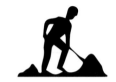
雷克雅維克 SEYKJAVIK

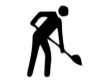
聖荷西 SAN JOSE

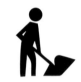
阿雷基帕 AREQIUIPA

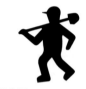
紐約 NEW YORK

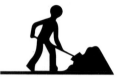
巴黎 PARIS

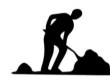
赫爾辛基 HELSINKI

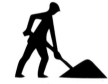
哥本哈根 COPENHAGEN

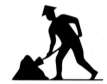
臺北 TAIPEI

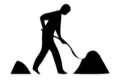
里斯本 LISBON

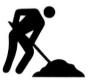
香港 HONG KONG

羅馬 ROME

墨西哥城 MEXICO CITY

華沙 WARSAW

馬德里 MADRID

莫斯科 MOSCOW

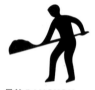
布拉格 PRAGUE

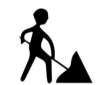
曼谷 BANGKOK

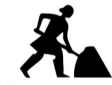
耶路撒冷 JERUSALEM

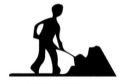
坦吉爾 TANGIER

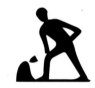
東京 TOKYO

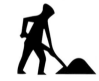
阿姆斯特丹 AMSTERDAM

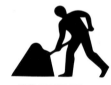
倫敦 LONDON

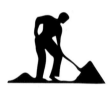
依雲 EVIAN

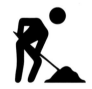
舊金山 SAN FRANCISCO

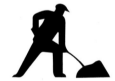
慕尼黑 MUNICH

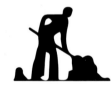
可倫坡 COLOMBO

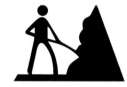
基多 QUITO

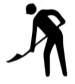
北京 BEIJING

利馬 LIMA

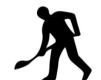
堤比里斯 TBLISI

比尼亞德爾馬 RENACA

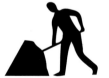
杜拜 DUBAI

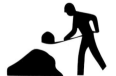
布宜諾斯艾利斯
BUENOS AIRES

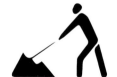
烏蘭巴托 ULAN BATOR

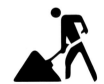
都柏林 DUBLIN

開普敦 CAPETOWN

Men at Work 工作人員的圖示

菲利克斯・薩克威爾 Felix Sockwell

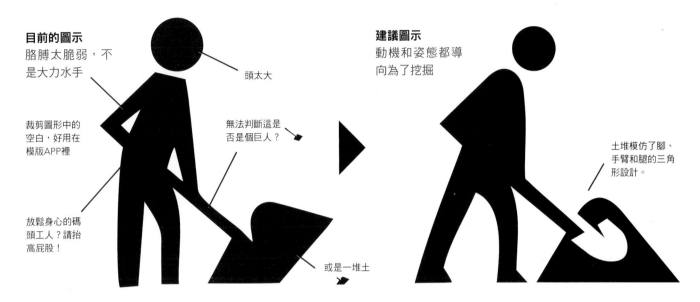

目前的圖示
胳膊太脆弱，不
是大力水手

頭太大

裁剪圖形中的
空白，好用在
模版APP裡

無法判斷這是
否是個巨人？

放鬆身心的碼
頭工人？請抬
高屁股！

或是一堆土

建議圖示
動機和姿態都導
向為了挖掘

土堆模仿了腳、
手臂和腿的三角
形設計。

當你通過機場道路的時候，你注意到的第一件事就是路線指引圖示。每個地區都有細微的差別，你可以通過圖示，瞭解當地人如何詮釋自己以及當地社會的運行方式。

　　正在施工的工作人員的圖示也不例外。正如你在左邊看到的，有很多場景描述工人拿著鏟子在挖土。土堆的大小也是不同的。北京傢伙的工作強度是其他人的三倍，他的鐵鏟看起來像是承受了很大的壓力。在莫斯科的那個傢伙看起來像呆子，而聖地牙哥的人可能正在跳舞。舊金山的圖示似乎穿了一件裙子和一雙靴子，所以女孩可以在工作完後直接去酒吧渡過快樂的時光。

　　不過，在美國，工作人員的圖示卻缺乏細節，

鏟子和垃圾堆都沒有明顯的區別。就我所知，舊金山人隨時準備把傘舉過頭頂，但是你看不出來紐約人在幹嘛。他是在耙樹葉，打高爾夫還是在鏟雪？我為上面的工作圖示設計了我自己的小版本，更好地說明是哪種動作，並且能清楚地分出土堆裡的鏟子。易如反掌。而且，這些圖示無處不在，真的不用在意嗎？

The Parody of Wayfinding Icons
模仿路線指引圖示

靈感：自然

失敗藝術家

工具

被賈克斯・路易士（JACQUES LOUIS）
所啟發的姿態
大衛 La mort de Marat

幾年前，社會設計網路平台要求一個圖表化的評分系統為使用者打分數。我錯失了這個機會，失敗了，一些想法後來用於HBO「我家也有大明星」（Entourage）圖文書中。

　　路線指引圖示通常是非常嚴肅的事情。它們必須能立刻被識別並且簡單直白，這樣觀眾才能知道他們應該怎麼做或者應該去哪裡。一些圖示無處不在，它們本質上是視覺詞彙的一部分（參見p.150，工作人員的圖示）。我自由地聯想，給它們賦予了兩個不同專案的新含義。

玩出一個創意分級系統

客戶
社會設計網路平台
Social Design Network

　　這是為一個評估創造性工作的評分系統設計的一系列圖示。從糟糕到天才的一系列提示，我為每一項創造了不同的場景。嘿，夥計們，這些圖示描繪的就是我自己工作時的感覺。你應該能理解當你癱倒在畫板上，準備拿頭撞桌子的時候？是的，就是它了。

傑出的　　工作中　　累了　　休息

累壞了　　殺了我吧

 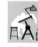 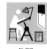

糟糕的　　累了　　虛弱　　工作中　　天才

糟糕的　　累了　　虛弱　　工作中　　有靈感

 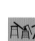 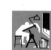

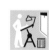

有靈感　　傑出的　　工作中　　痛苦地　　神來之筆

HBO's *Entourage* coffee table book
「我家也有大明星」圖文書

About the Authors

菲利克斯・薩克威爾 Felix Sockwell

一位藝術家、平面設計師和藝術總監,他專門創作標誌、圖示和圖示系統、壁畫和動畫。他曾與許多知名品牌、設計師和藝術總監合作,並協助研發《紐約時報》第一版iPhone的GUI（圖形化使用者介面）。他住在紐澤西州的楓林鎮。更多關於他的作品,請上www.felixsockwell。

艾蜜莉・帕茲 Emily Potts

在設計行業擔任作家和編輯已有20多年歷史。目前,她是一個獨立作家,在設計行業為各種客戶工作。她住在伊利諾州皮奧里亞,www.emilyjpotts.com。

史蒂芬・海勒 Steven Heller

過去的33年裡,一直是《紐約時報》的藝術總監,在《紐約時報》書評雜誌工作了近30年。目前,他是MFA設計師的聯席主席,擔任新節目視覺藝術學院的作者系,並為《紐約時報》書評撰寫視覺專欄。他是史密森尼庫珀休伊特國家設計博物館2011年設計心理獎的獲獎者。作為作者及合著者,編輯了100多本關於設計和流行文化的書,還寫了部落格《海勒日記》(inprint.printmag.com/dail-heller)。他住在紐約市。他的網址：www.hellerbooks.com

Index







Index